排球少年!!

最終研究

HaiKyu!!

大風文化

前言

如果說日向翔陽與影山飛雄的個性截然不同，的確是沒錯，不過說他們半斤八兩，確實也是如此。

假設是從中學時代只參加過一次正式比賽的日向，以及在名門中學發揮天分的影山這個角度來看，兩人是完全相反的……而從他們都具備了各自的優、缺點，彼此在球場上都需要對方的存在，又會覺得他們十分相像。

本書的內容是考察和研究，以認真練習排球的兩名高中生，日向與影山為中心的《排球少年!!》故事為主軸。

具體而言將會探討——

▲日向如果長得高就不會打排球了?!

▲影山欠缺掌握他人如何看待自己的能力?!

▲烏野高中排球社被設定為既非「弱小」亦非「無名」，而是「墮落的強豪」，代表了什麼意義呢？

▲從兩個短篇版《排球少年!!》與連載版《排球少年!!》的相異點，可以看出什麼事情呢？

▲《排球少年!!》作品中，是如何個別使用「跳ぶ」與「飛ぶ」與「とぶ」的？

▲完全不懂排球的顧問武田，他的存在所代表的意義？

——以上這些內容。

希望讀者們在看過本書後，閱讀《排球少年!!》這部作品時能得到更多的樂趣。

日向翔陽與影山飛雄

烏野高中排球社

HAIKYU!!

HAIKYU!!

本書是參考集英社刊載，古舘春一著作之 JUMP 漫畫《排球少年!!》第 1 集至第 10 集、《週刊少年 JUMP》、《週刊少年 JUMP 特別編輯增刊 JUMP NEXT!》為資料基礎所編寫而成。

本文中（○）內有標示第○集第○話的地方，是代表參照 JUMP 漫畫《排球少年!!》該集數和該話數的台詞。

沒有收錄在漫畫第 10 集、第 90 話以後的內容，只會記載第○話。

HAIKYU!!

日向翔陽與影山飛雄

日向如果長得高大，就不會想要打排球了?!

「當然是呀！我們在場上打的是一樣的位置，我所沒有的先天、後天條件，他全都具備了。」

當山口問日向：**「你認為月島是你的對手嗎？」**的時候，日向露出一本正經的表情（或許也可說是羨慕又嫉妒的表情），這麼回應（第10集第89話）。

日向認為自己缺乏，而月島具備的條件大概是──

▲ 頭腦　日向1，月島5

▲ 身高　日向162‧8㎝，月島188‧3㎝（高中1年級，4月時）

▲技術　日向1，月島3

（日向的資料是參考第1集第86頁，月島的資料則是參考第2集第26頁。）

——不過日向對自己缺乏的條件中最感到無奈的，還是身高吧！頭腦，打排球所需要的智慧和技術，只要多努力就一定可以提升，唯有身高不是想努力就能如願長高的。

日向很羨慕月島擁有自己所沒有的高大身材，所以被問「你認為月島是你的對手嗎？」時，才會不禁露出羨慕又嫉妒的表情說：「我所缺乏的先天、後天條件，他全都具備！」「我絕對不要輸給他！」

日向在高中1年級，4月時，身高是162‧8㎝，雖然不一定非要去打排球這種有高大身材相對很重要的運動，但是日向對自己長得不高相當在意。

不過……如果日向長得高大，他就不打排球了的可能性也很高。

因為日向開始打排球的契機，是在電視上看到「小巨人」在比賽場上，表現出色、活躍的緣故，**「心想如果我也可以像他這樣打球，一定很帥氣！」**（第1集第1話）

在電器行門口，被電視裡轉播的春季高中排球賽，「小巨人」在球場上大顯身手的模樣吸引的日向……

那時連排球的規則都不懂——

▲從小到大，每當是依照身高來排隊時，都是站在前面的日向，先是被「小巨人」這個詞所吸引。

←

▲有個身高170cm，不算高大的個子，在每個選手身高都近190cm的球

場上又衝又跳，他看見可以這樣活躍的「小巨人」身影，興奮得全身顫抖。

▲日向專注地看著「小巨人」傑出的表現，**「心想如果我也可以像他這樣打球，一定很帥氣」**。

──是經過以上的過程，才會開始打排球（第1集第1話）。

如果日向的身高不矮，而是在平均標準值內，或是更高大的話，就算是看到隔壁鎮上的烏野高中的「小巨人」選手，在春季高中排球賽時，在球場上出色活躍的身影，可能也不會如此深深烙印在他的腦海中吧。

正是因為日向長得不高，才對「小巨人」的印象如此深刻，開始

HAIKYU!!

打排球！

長得不高這件事，卻變成他開始想打排球的契機，對於身高要高，是絕對優勢的排球選手來說，該說自相矛盾還是諷刺呢⋯⋯

為什麼日向有時會看得到慢動作?!

「我狀況好的時候,對方的動作看起來就像是慢動作。」

日向曾說過這段話。不過「看起來就像是慢動作」是什麼意思呢?他具體地用以下的實例做出說明——

「在跟青城打練習賽時,最後的一分,我看到了大王——及川的臉。我看到他專注的眼睛。」

「剛入學不久的那次3對3,第一次快攻成功時,我也看到了球網的『另一邊』,我從最高處俯瞰了球網另一邊的景色。月島從我的右邊過來,手伸到離我很近的地方,隊長正準備過去接球。」

聽日向這麼說，雖然烏養繫心想著：「臉？眼睛？哦……你是指『好像看到了』嗎？」「那應該是『你自己那麼覺得』吧……」但是看到日向正經的眼神，他開始認為日向不是「好像看到了」，而是那時候的他，真的看到了那些景象（第10集第81話）。

起初烏養沒有完全相信日向，也是理所當然的。因為以一般情形來思考的話，實在太難以置信，是不可能發生的。

不過……因為日向認真的神情不像開玩笑，所以他應該是實際看到了某種「看起來像是慢動作」的狀態吧。

那麼，為什麼日向「看得到慢動作」呢？所謂的「狀況好的時候」是指什麼時候呢？

● 與閃爍值有關嗎?!

看到高頻率地閃爍的光芒，可以感受到光芒閃爍的極限值，稱為「閃爍值」。

每個人可以感受到的閃爍值都不同，似乎是愈年輕的人，愈能感受到高頻率的閃爍光。

另外，像松鼠、老鼠、鴿子、灰椋鳥等小動物，能感受到的閃爍值則高出人類很多，據說在牠們的眼中，人類的動作看起來就像是慢動作。

日向當然不是小動物……或許他在「狀況好的時候」，可以感受到光芒閃爍的極限值變得比平時還要高，因此能像松鼠和老鼠等動物一樣，覺得周遭世界的動作看起來就像是慢動作吧。

● 「狀況好的時候」是大腦皮質的活動活性化的時候?!

據說閃爍值會隨著大腦皮質的活動狀態而有劇烈變化。日向說「狀況好的時候」，周遭的動作「看起來就像是慢動作」，應該就是大腦皮質的活動變得比平時還要活化的時候。

● 覺得周遭看起來就像是慢動作時的日向，會跟學會「速讀」的人有相同的狀態嗎?!

學會「速讀」的人們，因為頭腦被訓練成可以快速地處理從視覺獲得的情報，所以他們不僅能迅速地閱讀，在處理事務的能力或反應上同樣可以提升效果等等。例如在開車時，留意的範圍可以更廣更安全，開得更好。

另外，學會「速讀」的人在運動方面似乎也能發揮能力，像是即使沒有打棒球經驗的人，也可以擊出連職業球員都很難打到的──球

速150km的球，這一點也不稀奇。

如果頭腦可以迅速地處理從視覺輸入的情報，似乎也會發生周遭的動作看起來就像是慢動作的情況。

因此推測，日向覺得周遭的動作看起來就像是慢動作的時候，他的頭腦或許跟學會「速讀」的人們，有一樣的狀態吧。

如果日向的母校雪丘中學，沒有跟影山的母校北川第一中學比賽

在《排球少年!!》的故事開頭，日向就讀的雪丘中學，與影山就讀的北川第一中學，在國中綜合體育大會中比賽（第1集第1話）。

對日向來說，這是國中時代唯一一次親身體驗參加過的正式排球比賽——如果在這場大會的首戰，雪丘中學的對手不是北川第一中學，後續會是怎樣的發展呢？

● 日向在國中時代就能體驗到勝利的滋味？

在國中綜合體育大會比賽時，北川第一中學以極大的差距戰勝了雪丘中學；不過在縣預選決賽時，在與光仙學園中學的比賽中落敗，

只得到準優勝，錯失了在全國大會出賽的機會（第1集第1話）。

雪丘中學排球社3年級的正式社員只有日向1人，加上3位1年級的社員和來幫忙的兩人，這樣的球隊，不可能跟北川第一中學的隊伍匹敵。

雖然雪丘中學以第1局25—5，第2局25—8的比數，一面倒地敗給北川第一中學，但是如果他們的對手不是具備準優勝實力的學校，而是在第一輪或第二輪就可能會落敗，實力相當的對手，或許他們能贏得比賽吧。畢竟除了部分實力堅強的學校外，多數的學校排球社的實力，應該只有一般的程度。

但就算運氣好贏了一兩勝，像雪丘中學排球社這樣沒有正式球員，沒有仰賴幫手就無法參加比賽的隊伍，是絕對不可能輕易就在比賽中晉級的。

●如果雪丘中學沒有跟北川第一中學比賽過，剛進入烏野高中時，日向與影山就不會立即發生衝突?!

才剛進入烏野高中，日向與影山就互看不順眼發生衝突，澤村訓誡他們（第1集第2話）──

「就算你們國中時是敵對的，但你們現在得要把對方當成是『同一邊』的夥伴，這就是我要說的重點。」

「不管是多麼優秀的選手……或是充滿鬥志、幹勁十足的新生……會製造球隊內鬨，給球隊製造麻煩的傢伙，我都不要！」

「在你們把對方當成隊友之前，我不會讓你們參加社團的任何活動。」

因此澤村安排日向、影山、田中3人，與月島、山口、澤村3人，分組進行了3對3的比賽（第1集第3話）──日向和影山無論

如何都必須在3對3的比賽中獲勝，兩人才在爭吵中練習當隊友，開始產生了互動。

如果沒有中學時代的因緣際會，他們兩人應該會在更晚之後才產生連繫，甚至或許兩人就不會有那樣的隊友情感了吧。

● 澤村嚴厲對待日向與影山的理由

澤村嚴厲對待剛入學的日向和影山的理由——是因為在思考以下這兩件事（第1集第3話）。

▲影山在國中時代早已具備了絕對過人的實力，但卻沒有任何戰績，如果不糾正他的個人主義，在高中也只能拿出差強人意的成績。

▲日向有很好的運動神經，非凡的反應速度和彈跳力，而影山在尋找能接得了他托球的攻擊手，如果他們能成為搭檔做出連擊，烏野

高中將會以爆發性地速度進化！

澤村當初去看雪丘中學和北川第一中學的比賽，是為了要去看被稱為「球場上的王者」的影山（第1集第1話）。

如果雪丘中學沒有跟北川第一中學比賽，澤村就不會注意到日向打球的特質，如此想來，對中學時代的日向來說，與影山就讀的北川第一中學比賽，是唯一一場的正式比賽這件事，就變得非常有意義了！

如果雪丘中學沒有跟北川第一中學比賽，日向或許在中學時代就能品嘗到勝利的滋味。不過對日向來說，可以與影山交手，應該比在中學時代品嘗到勝利的滋味，意義更加不同吧。

為什麼日向會希望月島教他唸書？

當知道如果期末考成績不及格就不能參加東京遠征的時候，日向拜託月島教他唸書（第9集第73話）。

月島是1年4班（第1集第5話）成績應該是很不錯的。因為在烏野高中，4班和5班是升學班，比起其他班級有更多很會唸書的學生（第9集第74話）。

不過……日向為什麼偏偏是去拜託那個總是對他和影山毒舌話話語不斷的月島呢？

不及格就必須接受補習，不能遠征去東京，為了考及格，請人教他唸書對日向來說，是沒什麼好質疑的事。

但是除了月島以外，應該還有其他的學長們也願意教日向與影山唸書才對。

身為主將的澤村對很可能要接受補習的４人，日向、影山、田中和西谷說——

「你們給我聽好了，現在開始，你們第一件要遵守的事情就是……上課時不准睡覺！」

「只憑著氣勢熬夜Ｋ書，結果白天的課和社團練習都沒精神，那是最要不得的！」

「還有，功課有不懂的地方，別放著不管，我們３年級的可以教你們！」

—（第９集第73話）

澤村所說的這些話，無論怎麼想都表達了「有不懂的地方我們3年級會教你們」的意思。為何日向還是請月島教他呢？

該不會是因為……以日向和影山的程度，無法理解澤村想說的含意，不明白3年級學長們都可以教他們不懂的功課這件事──這是有可能的嗎？

日向在比賽當天吃了一堆炸豬排蓋飯

日向在前往春季高中排球宮城代表決定戰，第一次預選的第二場比賽（對烏野高中來說是首戰）的巴士裡，嘔吐了。

下了巴士後，月島對日向說：**「一早就吃一堆炸豬排蓋飯，笑死人了，那樣當然會暈車。」**（第99話）由此可知，當天日向從早上就吃了一堆的炸豬排蓋飯——日向在比賽當天吃一堆豬排飯的行為，代表什麼意義呢？

所謂的炸豬排蓋飯，是把炸豬排和青蔥煮好後，跟蛋液拌勻，然後淋放在白飯上的一道料理。因此吃炸豬排蓋飯時所攝取的營養，幾乎都是脂肪、蛋白質和碳水化合物。

以這件事為根據，我們來思考一下在比賽當天，日向吃下一堆炸豬排蓋飯的行為是否正確。

● 比賽當天可以多吃飯嗎?!

其實非常建議運動選手在比賽當天，比平常多吃一點米飯類的碳水化合物。因為在比賽時需要比平常消耗更大量的體力，碳水化合物是不可或缺的營養能量。

不過攝取的碳水化合物，也需要經過時間消化和吸收，並不是就能馬上產生能量。

因此若是沒有在比賽前三個小時左右結束用餐，已攝取的碳水化合物就無法成為上場比賽時的能量。

另外，一般建議的是，可以比平時多吃一點碳水化合物，而不是大量攝取。

日向被月島說：「一早就吃一堆炸豬排蓋飯，笑死人了，那樣當然會暈車。」雖然沒有明確表示他到底吃了多少量，但如果就像字面所說的吃了「一堆」，那就不是推薦的「比平時多一點」的分量了。

● **嚴格禁止吃太多肉和蛋?!**

在比賽當天不建議攝取過多的是脂肪和蛋白質。

蛋白質跟碳水化合物等營養相比，要把吃進去的蛋白質完全消化和吸收，轉變成能量，至少需要二十小時左右的時間。

在比賽當天才攝取的蛋白質，是無法在比賽上場時產生能量的。

一旦攝取太多脂肪，胃壁會變成被油脂覆蓋的狀態，也會降低消化吸收的效率。

因此在比賽當天吃下過多的脂肪和蛋白質來源的肉類和雞蛋，在比賽中可以使用的能量，反而會比沒有食用肉類和雞蛋時還要少。

日向在比賽當天吃一堆炸豬排蓋飯的行為，以我們的生理活動來思考，很顯然是不推薦的。月島或許也是知道這個常識的吧！

只是，日向不會因為在比賽當天吃一堆炸豬排蓋飯，而能在比賽中發揮更好的實力，這就不知道了。

「一般來說，比賽的日子都要吃炸豬排*吧！」

——因為他很堅定地說出這句話（第99話），所以日向恐怕也是深信只要在比賽當天吃「炸豬排」在場上就可以大展身手。而對自己下達「一定可以贏」的自我建設，這是有可能的。

只是，不要吃下會讓自己嘔吐的大量炸豬排，還是比較聰明的選擇呀！

*炸豬排的日文叫做「とんかつ」，發音與日文的「かつ」（勝利）音同，所以有祈求好運的意思。

日向之後逐漸長高的可能性 ①

日向的身高在高中1年級4月當時是162．8cm。因為15歲男生的平均身高是168cm左右，其實日向在高中1年級的男生之中，身高並不是非常矮小。頂多是「偏矮」而已。

當然那只是在普通的高中1年級男生之中是這樣，但是在排球社員當中，日向的身高被歸類為「矮小」是一點也沒錯的。

那麼⋯⋯以排球選手來說，在高中1年級4月當時確實很矮的日向，今後可能會不斷長高嗎？

還是根本就不可能會發生？

以男生來說，多半在小學高年級到國中階段，是身高大幅成長的時期。一般在這段期間，一年內長高6～7cm，甚至一年內長高10cm以上，也一點都不稀奇。

大幅長高的時期，通常持續到國中畢業為止，很多人在高中以後，就幾乎都沒有再長高了。

因為15歲男生的平均身高是168cm，而18歲男生的平均身高是171cm，在高中3年內，身高發展平均是3cm。

如果日向只能長到平均值左右，他就只能長到166cm左右，以排球選手來說，會一直被歸類為矮小的。

不過，在高中期間平均身高發展3cm左右，只是平均值，成長得比平均值還要多的當然大有人在。

其中也有在進高中時身高不到160cm，到高中畢業時，長超過20cm以上的。雖然長20cm以上或許是罕見，但是在高中3年，長高10cm以上的

人隨處可見。

當然也是有很多人，在進入高中前就完全結束成長期，進入高中後，身高連1㎝都不再長了。

因此，日向在高中1年級的4月當時，身高只有162‧8㎝，今後有可能性會突然長高很多也說不定。

澤村、菅原和田中，就曾經去看日向和影山還在唸中學時的那場比賽（第1集第1話）。

當兩人進入烏野高中時，菅原對影山說：「哦哦！你長得比去年高了⋯⋯」另一邊的田中對日向說：「話說回來，你都沒長高耶！」（第1集第2話）

這代表了影山在比賽後，身高有明顯的成長，但是日向的身高卻幾乎沒有再成長了吧？

日向的身高要長高於162·8㎝的那一天，可能永遠都不會來到，這是非常有可能的，但今後突然急速成長的機會，也不能說是完全沒有。

日向之後逐漸長高的可能性 ②

在前一節有寫到，日向在今後可能會逐漸長高的可能性。

因為實際上有人是在進入高中後身高才不斷長高的，那樣的假設應該沒有錯。

不過……仔細思考《排球少年!!》這部作品的內容，以及主角日向的角色是怎樣的定位後——讓人想到日向今後逐漸長高應該是不可能發生的。以下將嘗試舉出箇中原因。

● **主角缺少某些必要條件很重要**

日向身為排球選手，身材矮小是一大不利的條件，他憑藉著超群的運動能力和努力，在球場上不輸給身材高大的選手們，大展身手的

身影，是《排球少年!!》這部作品的最大主軸，這是無須多說的。

如果日向的角色設定不是個子矮小，他身上沒有任何打排球的不利要素，那他就是運動神經和跳躍力都很優異的高中生。

若是變成那樣，《排球少年!!》這部作品就會失去其中一個最大主軸了。

● 想要成為「小巨人」的日向，將會失去存在感

日向看到「小巨人」的活躍身影，想著**「如果我也可以像他這樣打球，一定很帥氣！」**於是開始打排球（第1集第1話），並且說：

「我要成為『小巨人』！」（第9集第74話）

舉例來說，如果日向的個子高，無論他成為多麼優秀的排球選手，都絕對無法成為「小巨人」。

如果身材不是矮小，即使他打排球時多麼出色、活躍，誰也都不

HAIKYU!!

會有日向是「小巨人」的聯想。

●日向的魅力銳減

即使身材矮小，而且技術仍不成熟，日向仍能以排球選手身分，在場上大展身手，都是因為他擁有優異的跳躍力和敏捷的運動速度。

如果他不矮，而且打球技術也很棒的話，日向應該就幾乎會是一位完美的排球選手。

不過對少年漫畫的主角來說，身為排球選手，卻又有個子矮小這個不利的先天條件，是日向這個角色的重要特質。如果他變成一位具備優點卻沒有致命缺點、接近完美的選手，日向身為主角的魅力就會銳減了。

雖然有身高不高這個靠努力或氣勢都無法扳回一城的不利條件，日向仍然努力不懈，這樣的他，身為漫畫主角絕對是更有魅力的。

就以上列舉的幾點來想，日向之後再長高果然是不可能的事。

總之，我們也不認為日向會再長得更高，在《排球少年!!》的故事中必須存在。

日向與影山，誰比較不會唸書？

日向與影山兩人都很不會唸書。因此他們連同田中和西谷，甚至被澤村和烏養繫心稱為**「4個笨蛋」**（澤村在第9集第72話，烏養是在第9集第73話說的）。

那麼，他們兩人的學力到什麼程度，又是誰比較不會唸書呢？我們試著舉出幾個事件，應該能當作思考這件事的依據。

● 影山提到白鳥澤的入學考試時說「我看不懂考題」

因為不能用推薦甄試參加考試，以一般方式報考白鳥澤學園卻落榜的影山，回想起考試時說：**「我看不懂考題。」**（第2集第16話）。

即便無法寫出正確的答案，若是能掌握考題在問什麼，應該就不會說出「我看不懂考題」這種話吧。意思不是考題太難無法解答，而是可以想成他看不懂考題的內容，是在問什麼。

● 日向是以自己會拿到不及格為前提來思考

若是考試不及格就必須接受補習，將會無法參加千載難逢的東京遠征，日向知道這件事後說：「**只要……只要拼命拜託主任，一定就可以過關吧……**」月島吐槽他：「**你應該先拼命K書，避免不及格才對吧！**」（第9集第72話）

首先，他是以自己會考不及格為前提來思考事後的對策，表示日向對唸書有好成績這件事毫無自信。

如果他對自己唸書還有一點自信的話，應該會先思考要怎麼加倍努力唸書，就能及格過關吧！

● 日向在學校的小考，幾乎沒考過2位數的分數

　　菅原對不知道該怎麼努力才能考及格而驚慌失措的日向安撫說：

　　「日向，你不需要那麼擔心啦！」但是一聽到日向自己說：「自從進了高中，那種60分為滿分的小考，我幾乎沒考過2位數的分數，這樣也沒問題嗎？」的時候，菅原只有「咦？」一聲，就再也說不出話來了（第9集第72話）。

● 日向在「鬼的眼睛也會（　）」的（　）內填入「鐵棒」

　　跟影山一起接受月島輔導唸書的時候，日向在「請在以下的（　）加入適合的單詞，將諺語完成。」的考題中，在「狠心的人，有時也會基於慈悲之心而流淚。鬼的眼睛也會（　）」的（　）內，日向填入的是「鐵棒」，立即被影山和月島——

「你對鬼很過分耶！」（影山）

「你以為答案是『魔鬼配鐵棒』嗎？你是不是沒注意看題目？」

（月島）

「你一看到『鬼』，根本沒看清楚題目，就直接寫下去了對吧？

真的很單細胞耶你⋯⋯」（月島）

「對呀！冷靜一點啦，沉不住氣。」（影山）

──七嘴八舌地唸了一頓（第9集第73話）。

● 影山態度不變地說：「日本人哪會懂英文呀！」

影山才用高高在上的態度對日向說完：「對呀！冷靜一點啦，沉

不住氣。」馬上就被月島唸了二句（第9集第73話）──

「**影山沒有資格說別人啦！我看你整體的成績比日向還糟吧？**」

「**最基礎的數學公式或英文單字，你要自己想辦法記呀！**」

「**會懂英文呀！**」（第9集第73話）

當然，即使被月島那樣說，影山還是態度不變地說：「**日本人哪**

● **影山很擅長背誦**

影山似乎很擅長背誦，因為在新設定的排球暗號的當天，就能馬上牢記在心（第9集第73話）。

因此他把考試得分重心放在死背類的科目……不過在有許多閱讀題的現代國文，雖然漢字相關的部分考題考滿分，最後仍不及格（第9集第78話）。

● 日向的實力進步到不會考不及格的程度

雖然日向的英語不及格，但那是因為他在考試結束前都沒發現答案欄全都填錯格，自己粗心大意導致的結果（第9集第78話）。

粗心犯錯絕不值得稱讚，但不得不承認，日向已經進步到可以考及格的實力。

如果月島的判斷正確，日向在寫「魔鬼配鐵棒」的時候，整體程度應該就變得比影山還要好了。

不過，後來影山因為澤村的提醒（第9集第74話），而發現自己應該很擅長背誦，於是在唸書時把重心都放在背的科目。只是死背在有許多閱讀題的現代國文反而不利，結果影山還是考不及格。

如果月島的判斷正確，日向的程度應該稍微領先影山，之後也因為有谷地的輔導，變得比以前更會唸書才是。

總括來說，本來領先影山的日向，因為谷地教導唸書而實力大增……但發現自己「擅長死背」的影山應該也會追上他，成績也一起變好了吧。

影山與月島的名字中，帶有與日向的名字相對的要素

應該很多人都有發現到這件事，日向的名字與影山名字中的「影」和月島名字中的「月」是相對的。

「日向」和「影」相對，「日」和「影」也同樣相對。然後「日」＝「太陽」與「月」也是相對。

谷地會說：**「如果日向和月島是對手，那麼……太陽VS月亮……就是這樣耶！」**（第10集第89話）也是這個原因。

日向與影山——可以找出諸多如以下截然不同的地方。

HAIKYU!!

▲日向是平易近人；影山是難以親近

▲日向是大器晚成；影山是早熟天才

不過日向與影山之間——也能看到一些共通點。

▲非常討厭認輸

▲不會輕易改變自身想法的頑固個性

日向與影山雖然看起來是相反的角色，其實個性可能極為相似。

日向和月島也是一樣——可以找出諸多如下完全相反的地方。

▲日向拼命練習排球；月島無法認真練習

▲日向很容易熱血；月島很難熱血（沒有熱情）

▲日向想事情沒有理論；月島用理論思考事物

▲日向身材矮小；月島身材高大

不過，日向和月島之間，與日向和影山不同，無法找出特別明顯的共通點。

雖然影山和月島的名字中，都帶有跟日向名字相對的要素——但還是有以下的差別。

▲影山與日向是看似相反，卻又極為相似的角色

▲月島則是與日向完全相反的角色。

HAiKYU!!

如果及川是最能讓球隊發揮最大實力的舉球員，影山就是能讓球隊發揮更大實力的舉球員?!

及川身為青葉城西高中的主將，同時是影山在北川第一中學時代的學長——

▲烏養繫心對及川的評價，是認為他對青葉城西高中這支球隊瞭若指掌，能讓球隊發揮100％的實力（第6集第48話）。

▲白鳥澤學園高中的牛島，對及川的評價，則是不管待在哪個球隊，他都會是一個可以讓球隊發揮出最大實力的舉球員（第9集第77話）。

被烏養和牛島如此評價的及川，雖然認同身為學弟，跟自己同為舉球員的影山是個天才（第2集第16話、第6集第53話），但似乎不認為影山能讓球隊發揮100％的實力（第6集第53話）。

至少在高中盃預賽，烏野高中輸給青葉城西高中時，影山確實還沒辦法讓烏野高中排球社發揮出完全的實力。

如果及川就像牛島所評價的，不管在哪個球隊擔任舉球員，都能讓球隊發揮最大實力——那假設及川在烏野高中擔任舉球員的話，是否真的會比還無法讓球隊發揮100％實力的影山，更能提高烏野高中排球隊的實力呢……這也是很難說的。

不過影山雖然還無法讓隊伍發揮100％的實力，相對的，他為隊伍帶來了加乘的效果。

因為在另一方面，即使是及川，應該也無法像影山一樣，跟日向

一起施展出多采多姿的連繫攻擊。畢竟及川自己——

「只有你（影山）能和那個小不點，一起做出那種快攻。」

——打從心底這樣認為（第6集第53話）。

澤村說，假設日向和影山各自的才能互相配合，做出連繫攻擊的話，**「烏野高中將會有爆發性地進化」**（第1集第3話）。

毫無打排球經驗的顧問武田，在與青葉城西高中的比賽中，第一次看到日向和影山在場上的快攻時，意識到他們兩人因為熟識後而引發的「化學變化」，將來的烏野高中排球社一定會因此變得更強（第2集第15話）。

就算是現在（本書寫作時），武田所說的「化學變化」仍在進行中，澤村提過的「爆發性的進化」也還在持續發展的階段。

因此，如果是讓能使球隊發揮100％實力，但無法與日向一起為球隊帶來「爆發性的進化」的及川擔任烏野的舉球員，或許在現階段，球隊的實力還會繼續提升也說不定。但是，就算真的讓及川擔任舉球員，一定也贏不了在實力上壓過烏野的白鳥澤學園。

能贏過白鳥澤學園的，就是由影山和日向之間引發的「化學變化」，成功實現「爆發性進化」的烏野高中吧。

影山對自己「碎碎唸」一事毫無自覺

幾乎沒有比賽經驗的日向，因為面臨與青葉城西高中的練習賽而非常緊張的時候，菅原對影山說——

「我不要求你幫日向消除緊張，你只要別像平常那樣『碎碎唸』，徒增他的壓力就好了。」

不過，影山似乎對自己總是在碎碎唸一事毫無自覺的樣子，完全想不起來自己曾有對日向怎樣的碎碎唸（第2集第10話）。

以下就來舉例，影山進入烏野高中後，曾對日向的碎碎唸。

● 「你這個傢伙，打得超爛！」（第1集第2話）

日向對影山說：「我們球隊在第一場比賽就輸了，或許你不記得，但我一直記得你……」影山其實只要說：「我記得你，」就行了，但他卻回應了……「你這個傢伙，打得超爛！」

● 「既然說了要成為主將，就表示你有進步了吧？要是你敷衍了事，這三年的時間又會白費了哦！」（第1集第2話）

「噢，影山，你為什麼說那種話呢？」（澤村）

「影山，我看你八成沒朋友耶！」（田中）

聽到影山這麼說，排球社的學長社員們發表了以上的感想。這時候他們應該也被灌輸了「影山＝會碎碎唸的傢伙」的印象吧。

● 「真差勁！」「聽你在胡扯！」「可惡！」（第1集第2話）

因為日向沒有確實地接起影山的發球，而把主任的假髮打飛了，

影山對日向說：「都怪你沒把球接起來！真差勁！說什麼『跟去年不同』，聽你在胡扯！虧我還期待你有所表現……可惡！」

日向被罵得狗血淋頭回說：「你每句話的後面都要罵人啊！」

膽顫心驚。

● 「把參加全國大會當成夢想為目標的高中排球隊，多的是哦！」（第1集第2話）

澤村說了烏野高中曾經打進全國大會時的事，他到現在都還記得很清楚，還做出宣言：「我要再去那裡一次！我再也不讓他們說我們是『飛不起來的烏鴉』。」影山聽了之後這麼回應，讓一旁的田中也

● 「……在比賽時，與其和現在的日向合作，我寧願一個人……包辦接球、傳球和扣球。」（第1集第3話）

被澤村禁止參加社團活動的影山說：**「剛才很對不起！我跟這傢伙會好好合作的……請讓我參加社團！」**澤村問他：**「這是你的真心話嗎？」**影山非常老實地脫口說出那句話。在一旁聽到他這麼說的日向大叫：**「你在說什麼啊？」**

● **「你只要盡全力，全力以赴……注意不要扯我後腿就好。」**（第1集第3話）

聽到影山這樣說，日向回嘴道：「啊啊啊？沒有人會被人這樣說了，還會回答說『是！我會好好努力』的啦！」

● **「在星期六之前要把你的爛接球練好！」**（第1集第3話）

其實只要說「要把你的接球練好！」卻還特地加上「爛」字，真是很有影山的風格。

● 「我認為現在的你……並不是『勝利』所需要的！」（第1集第4話）

田中在一旁聽到影山對日向這樣說，也覺得：「他好機車啊。」

● 「……用不著你說！」（第1集第5話）

日向對來挑釁的月島一肚子火，對影山說：「什麼嘛……他們感覺很差耶！明天要一起打倒他們！」影山回了：「用不著你說！」這句話後，又被日向說：「你感覺也很差耶！」

● 「如果你沒發揮功能，其他人的攻擊也會完全失敗。」（第2集第10話）

影山對日向說明只要他用快攻得分，讓對手的攔網手專心防他，其他隊友也就有機會攻擊，使日向感覺很開心之後，影山又說了這一

句讓日向感覺到壓力的話。

只是影山似乎完全沒發覺自己又給日向壓力的樣子，就算被澤村

說：**「喂—別給他太大的壓力啦！」**他看著日向的樣子，似乎還無法

理解壓力在哪裡，只是愣住。

雖然說出這麼多不該說的「碎碎唸」，影山卻對自己說過「碎碎

唸」一事毫無自覺。

由此可知，影山的本意是想說並不多餘，且是有建設性的話，但

對聽者和周遭的人來說，卻是讓人感覺是「碎碎唸」的話。

影山欠缺掌握他人如何看待自己的能力

就像在前一節中寫過的，影山雖然說出那些讓人感到不愉快的「碎碎唸」，卻對自己的「碎碎唸」沒有自覺。

影山會不會是因為他欠缺掌握他人如何看待自己的能力呢？

在北川第一中學時代，影山會開始被稱為「球場上的王者」，是因為隊友們厭惡他的自我中心和蠻橫，才開始叫他「自我中心的王者」、「蠻橫的獨裁者」（第1集第6話）。

只要徹底地思考和調查，影山被隊友稱為「球場上的王者」的原因，應該是由以下這些理由所引起的吧──

① 影山不是要托出讓攻擊手容易打的球，而是要求攻擊手打到自己的托球。

② 影山對打排球一向很嚴格，也要求隊友跟自己一樣認真。

③ 影山要求不是「天才」的隊友，做出跟「天才」的自己相同等級的反應動作。

就算影山具備能掌握隊友如何看待自己的能力，我們也不認為他會變成很容易就妥協好商量。

不過，如果他能掌握隊友如何看待自己，應該就不會盡是做出無理的要求，而是會思考怎樣才能發揮隊友的能力，如何以舉球員的身分提高球隊實力吧。

由此可以推論，影山之所以被隊友認為是「自我中心的王者」、「蠻橫的獨裁者」，被稱呼「球場上的王者」這個綽號，是因為影山

欠缺掌握對他人如何看待自己的能力。

或許這樣稍嫌主觀，讓我們簡單地做個總結——無論影山會毫無自覺地「碎碎唸」，還是被隊友稱為「球場上的王者」，都可以說是因為他欠缺掌握別人如何看待自己的能力所造成的結果。

不去思考攻擊手可能會做出怎樣的攻擊，只是一味地以自己的方式托球，或是毫不思考對方對自己說的話會有怎樣的反應，只是一股腦地「碎碎唸」……無論是哪種情況，我們都非常希望影山早日學會察覺和掌握他人如何看待自己的能力。

話雖如此……我們也不希望影山變成一個單純「善解人意的好人」就是了！

烏野高中排球社

烏野高中排球社被設定為既非「弱小」亦非「無名」，而是「墮落的強豪」之原因

運動漫畫的主角所隸屬的球隊「無名」或「弱小」是很常見的。經常能看到主角與同伴同心協力，不斷成長改變本來「無名、弱小」的球隊，直到能挑戰「有名」的，或是被稱為「強豪」的球隊這樣的模式。

不過，烏野高中排球社絕不是「無名」的球隊。在主角日向和影山入學、入社的時候，雖然並不是「強豪」，卻也絕不是「弱小」。

「烏野高中——在幾年前，實力在縣裡是數一數二的，也曾打進全國比賽。不過，現在成績好一點時也只到縣內前八強，雖然不算特

別弱，但也不算強。別校給我們取的綽號是，『墮落的強豪——不會飛的烏鴉』。」

澤村面對剛入排球社的日向和影山如此說道（第1集第2話）。

這些對烏野高中排球社的評價，在那時似乎已經完全根深蒂固，澤村才會這麼說的吧。

描寫主角日向和影山與同伴們同心協力，不斷提升自己球隊的實力，挑戰「有名」或是被稱為「強豪」的球隊，甚至要進軍全國大賽，就跟其他許多運動漫畫一樣，日向和影山入社以前，就算該球隊完全是「無名」或「弱小」，應該也能辦到。

不過，作者古館春一老師在日向和影山入學、入社時，沒有設定烏野高中排球社是「無名」和「弱小」，而是「墮落的強豪」。古館老師做這樣設定的意義，究竟是什麼呢？

以下是我們想到的幾種可能性。

● 主角日向會開始打排球的契機，必須有「小巨人」的存在

運動漫畫的主角會開始進行該項運動，都有各式各樣的契機。有些人只是順其自然地開始本來就很喜歡的運動，也有人是無關自身意志，不得不開始練習該項運動。

至於《排球少年!!》的主角日向會開始打排球的契機，是在電視上看到春季高中排球全國大會，有一位身高170㎝，不算高大的「小巨人」，在場上彈跳扣球、陸續得分表現亮眼的身影，因而興奮得全身顫抖（第1集第1話）。

▲ 日向是因為對「小巨人」的活躍心生憧憬，成為他開始打排球的契機。

▲日向在國中學時看過「小巨人」的活躍，於是進入以前「小巨人」就讀的烏野高中。

——以上這兩件事，如果對《排球少年!!》這部作品來說是不可或缺的要素，甚至想要藉此描寫主角日向與同伴們，一起不斷成長的故事的話，烏野高中排球社會變成「墮落的強豪」，就會是必然的條件了。

● **比起描寫「弱小」的人們成長的故事，「墮落的強豪」們的成長故事更有說服力**

就像前面提過的，曾經是「強豪」的球隊即使現在變成了「墮落的強豪」，就跟完全「無名」、完全「弱小」的球隊截然不同，其中具備了幾個實力很好的球員，也是很自然一點都不讓人意外的事。因

此，比起完全「無名」、「弱小」的球隊，在短時間內進步增強實力到足以挑戰「強豪」的這種情節，讓「墮落的強豪」復活這種故事發展，更具有現實感和說服力。

● 若烏野高中排球社「無名又弱小」，影山入社就變得非常不自然

影山因為沒有考上縣內第一強校的白鳥澤學園，才會進入數年前本來是「強校」的烏野高中就讀……如果烏野高中是完全的「無名」、完全的「弱小」，影山入學和入社這件事，很明顯就會變得欠缺說服力。

因此，為了要讓《排球少年!!》的主角日向和影山兩人成為隊友，就不能讓烏野高中變成「無名」、「弱小」的學校。

烏野高中排球社的社員們，都欠缺某項重要條件

烏野高中排球社的社員，多半欠缺了身為排球選手很重要的某項條件。

▲日向翔陽：身高

▲影山飛雄：舉球員應該不可缺少，如何托出讓攻擊手容易攻擊的球的念頭。

▲月島：打排球的熱情

▲東峰旭：堅強的精神力

▲西谷夕：身高與攻擊力

HaiKyu!!

運動漫畫的主角缺乏要繼續從事該項運動，必須具備的重要條件，其實並不少見。

排球漫畫的經典《青春火花》的主角朝丘由美，就跟日向一樣，長得不高。經過特訓而練就優異的彈跳力，克服了身材矮小的缺點。

另外，充滿運動精神的經典漫畫《巨人之星》的主角星飛雄馬，為了彌補身材矮小，只能投出過輕球質這個缺點，而學會名為「大聯盟魔球」的魔球球路。

甚至還有棒球漫畫把因為失去了慣用右手的食指，而無法繼續投球的選手當作主角。

因此，跟以上的作品不同的是，如果只是主角日向身材矮小這一個弱點，應該不會被認為有什麼特別……但不僅是日向，他的隊友們多半也都缺少了身為排球選手很重要的某項素質條件（或者說曾經欠

缺），那麼焦點可就不一樣了。

當然《青春火花》和《巨人之星》也有與主角一起成長的角色登場。不過，那些角色們都沒有像烏野高中排球社的社員們一樣，欠缺身為該項運動的選手的某項重要特質。

為此，我們也可以說得更極端一點，《排球少年!!》則是除了以主角為中心，同時也是一部少數描寫具備各自弱點的主角和隊友們，一邊克服自己的弱點，一起共同成長的「群像劇」之運動漫畫。

星》是在描寫主角個人的故事，而《青春火花》和《巨人之

其實不只主角受到矚目，同伴和對手的戲份也佔相當多比例的「群像劇」架構之漫畫作品，也很常見。反而是只有主角一直受到關注的作品才是少數。

但是，一部描寫著各自欠缺某項重要條件的主角和同伴們，一同成長的「群像劇」之運動漫畫……絕對不是隨處可見的。

田中與西谷曾因滿江紅而接受補習?!

如果在期末考不及格就必須接受補習，也會因此而無法參加東京遠征，得知這件事大受打擊的是日向、影山、田中、西谷——「4個笨蛋」。

這「4個笨蛋」，各自所做出的反應如下——（第9集第72話）

▲田中和西谷只想要趕快逃走，被澤村喝止：「你們要去哪裡？無處可逃啦！」雖然不知道他們究竟想要逃去哪裡……

▲日向說：「不……不及格……幾分才算不及格？」菅原目瞪口呆地問他：「你連幾分及格都不知道嗎？」

▲影山因為打擊過大，甚至還暈倒了，還讓山口幫他準備AED

HAIKYU!!

（自動體外心臟電擊去顫器）。

2年級的田中和西谷，在此之前應該就經歷過很多次考試了，他們會表現突然逃跑、不考慮後果這種不明所以的反應，一定是因為他們有考過不及格而接受補習的經驗，才會陷入了如此恐慌的狀態吧。

後來或許是已經置身自我放棄，一切隨緣的狀態，田中和西谷露出像菩薩般溫和的表情（第9集第72話），這應該也可以為他們曾經考過不及格而接受過補習的事實做出佐證。

不過，田中和西谷就算在考試時拿到不及格，必須接受補習，應該也沒有因為他們是排球社社員，有參加任何活動受到障礙才是。

畢竟跟音駒高中的練習賽中斷了很長一段時間，烏野高中排球社恐怕有很多年都是處於沒有遠征東京的機會。

無論練習或比賽，月島都戴著眼鏡

月島不論是在練習時或比賽時都戴著眼鏡。關於這件事，烏野高中排球社的社員們、顧問武田和烏養繫心，似乎都沒有特別發表什麼意見……戴眼鏡打排球不會有任何問題嗎？

一般來說，沒有看過技術精湛的現役排球選手有戴眼鏡的。

雖然在1976年的蒙特婁奧運，曾經有像小田勝美（1952年～）一樣戴著眼鏡且技術精湛的排球選手，但是近年來沒有看過。

在戴著眼鏡的狀態下，要是排球打到臉或是與隊友碰撞時，也會發生危險。

因此在選手之中，就算有人平時練習會戴眼鏡，但是在正式上場

HAIKYU!!

打排球時，就會換戴隱形眼鏡。

不過，因為打排球必須經常注意排球的動向，和留意比賽對手和隊友們的行動，眼球要經常快速的轉動，因此打排球時所配戴的隱形眼鏡，比起硬式的隱形眼鏡，會更推薦配戴軟式隱形眼鏡。

因為軟式隱形眼鏡是較廣泛地包覆眼睛，與眼睛緊密貼合，相較之下硬式隱形眼鏡則是放置在眼珠上，當激烈轉動眼球的時候，軟式隱形眼鏡比較不容易在眼睛裡發生位移而掉落。

有人因為體質的關係無法配戴隱形眼鏡，當然也有人單純只是不想要配戴隱形眼鏡而已。

熟悉排球的相關人士之中，有人堅持絕對不可以戴眼鏡打球，因為伴隨著危險⋯⋯即便如此，如果無論如何都想要戴眼鏡打排球，那就應該選擇配戴不容易滑落且高強度的運動眼鏡。另外，當鏡片破掉

時為了不讓碎片刺入眼睛，不能用玻璃鏡片，應該改用塑膠鏡片。

月島所配戴的眼鏡，怎麼看都不像是運動眼鏡，像是一般的眼鏡。無論什麼事都會合理性思考的月島，會沒有想過自己戴眼鏡打排球的危險性嗎？

HAIKYU!!

月島變毒舌的原因

跟影山不自覺地「碎碎唸」不同，月島是很明顯地刻意說出讓人感到不愉快的話。

首次登場時，月島雖然知道日向跟自己一樣是高中1年級，卻對他說：**「現在應該是小學生回家的時間了吧？」**這也讓日向感到超級生氣。

然後對影山也是，明明知道他討厭被叫「球場上的王者」，還是說出：**「真不愧是王者！」「被叫『王者』沒有什麼不好，很帥氣呀！我覺得『王者』跟你本人很搭耶！」**執意地不斷用「王者」來稱呼他（第1集第5話）。

月島為什麼會那麼毒舌呢？

跟一直憧憬著「小巨人」，也想要成為「小巨人」而持續不斷地努力的日向，以及只是一味地專注打排球的影山不同，月島始終無法灌注熱情在排球上……他無法對排球感到熱情的原因，讀者可以根據在第87～88話（第10集），他的過去曾發生過什麼事得知。

後來，月島知道哥哥說謊是為了回應自己的期待──

小學時代的月島，莫名的很崇拜哥哥是烏野高中排球社員，也在月島一無所知的情況下，哥哥為了回應他的期待，對月島說謊，說自己是球隊王牌。

「……明明只是社團活動而已，我卻想成是哥哥的一切。結果讓哥哥說了不必要的謊言。不過，哥哥當時大概也試圖相信，只要努力，就能成為主攻手。但是，成為主攻手又如何？需要那麼拼命去爭取嗎？」

——開始有這樣的想法（第10集第88話）。

認為排球「只是社團活動而已」，因而產生「需要那麼拼命去爭取主攻手嗎」的疑問，月島無法像日向和影山那樣熱血拼命練習排球，也是理所當然的。

月島無法灌注熱情地打排球，甚至對其他的人，始終抱持著熱血打排球這件事也都懷抱著疑問，才會變得如此毒舌，常說諷刺的話。

如果是這樣，開始破殼而出的月島（第10集第89話）變得熱衷於練習排球，那他再發表毒舌發言的次數應該就會慢慢減少了吧！

完全不懂排球的顧問武田，
他的存在所代表的意義？

烏野高中的排球社顧問武田一鐵，是個毫無排球經驗的門外漢。

因此正在認真學習排球相關事物的武田，偶爾會說出最近剛學到的知識，或是對排球很了解的人，對武田做出某段說明的場景，在《排球少年!!》作品中屢次出現，接下來就讓我們試著舉例吧。

● 複習守備位置（第2集第10話）

社員們在談論與青葉城西高中的練習賽中，誰該擔任什麼守備位置的時候，武田說明──

HAIKYU!!

「啊！等一下……我可以複習一下守備位置嗎？」

「舉球員（S）托球給隊友扣殺、研擬攻擊戰術的指揮官。」

「主力攻擊手（WS）負責攻擊，攻守並重的萬能選手。」

「中間攔網手（MB）用攔網阻擋對手的攻擊，主要用快攻來得分。也負責當誘餌，吸引對手攔網。」

──最後詢問：「這樣OK嗎？」澤村補充道：「除此之外……還有專門負責守備的自由球員，但這次提到這些就夠了。」

● 用門外漢才會說的發言引導出專家的解說（第3集第21話）

在與町內會的練習賽時，武田完全是門外漢的發言──

「哇──真不得了！當我發覺球被攔下來時，西谷人已經在球的下面……真是令人嘆為觀止呀！」

「既然他能把被攔下來的球接起來，那就沒什麼好怕了。」

然後，他的發言引導了烏養繫心，接下去說出非常了解排球的專家才能說出的解說——

「你在說什麼呀？不是每次都能救起來吧！就算想救……」

「球速100km甚至更快的球，從2、3m那麼近的距離，往無法預測的方向掉落……不可能每一球都救得起來。」

「只是……明白『被攔下來並不代表完蛋了』這個道理，這才是最重要的！」

● 關於自由球員的說明（第4集第28話）

在與音駒高中進行練習賽的途中，菅原對武田說：「老師！剛好有一般選手和自由球員的替換，我來做個說明。」然後親切且詳細地

解說身為守備專門選手的自由球員，是以何種形式跟其他球員替換和參加比賽的。

藉由武田說出剛學會的知識，或是某個人教導武田某件事，對排球不熟悉的讀者，就能很自然而然地學會關於排球的知識，可以順利地閱讀《排球少年!!》。

至於對排球很熟悉的讀者，看到不斷解說自己知道的知識，可能會覺得很無趣……但只要不是單純的解說，而是根據登場人物們的對話，來做實際的說明，就不會感到無趣。

作者古舘春一老師會讓武田這個毫無排球經驗的人擔任顧問，應該也是希望兼顧不論是對排球熟悉或陌生的讀者，都希望大家覺得有趣吧！

「牛若」牛島與「大王」及川

牛島認為不需要的排球選手，就無法進入白鳥澤學園?!

影山碰到正在跑步的牛島，跟著他到白鳥澤學園，他與牛島聊過以下這些話（第9集第77話）。

「我是烏野高中的影山，請問可以對貴社進行偵察嗎?」（影山）

「影山……你是北川第一畢業的嗎?」（牛島）

「是的！我報考過白鳥澤學園，但是落榜了。」（影山）

「我想也是。我看過你國中時的比賽，我有印象。無法完全為我盡心盡力的舉球員，白鳥澤就不需要他。」（牛島）

牛島這時候的口吻，讓人覺得影山無法進入白鳥澤學園高中，是因為牛島並不需要影山這樣的舉球員存在。

相反的，如果是被牛島評估是需要的選手，影山就可以進入白鳥澤學園高中了吧。

那麼⋯⋯在白鳥澤學園裡，牛島究竟具有多大的影響力呢？

如先前提過的，影山說：「**白鳥澤並沒有找我參加推薦甄試，我用一般方式報考，落榜了。**」言下之意，就是白鳥澤學園並沒有邀請他以優秀運動選手的特別名額身分參加考試。

根據澤村所說，「**用一般方式報考白鳥澤學園的話，程度超難的**」（第2集第16話），在唸書方面不太拿手的影山，以一般方式報考而落榜是理所當然的。

由此可知，如果說沒有幫影山安排特別名額參加考試，是因為牛

若判斷白鳥澤學園高中不需要他——那就代表在決定要為哪位選手安排特別考試時，牛島具有某種影響力。

若是這樣，那可能是排球社的教練或社長，或者是其他學園相關人士會諮詢牛島的意見，並且相當重視他的意見吧。

無論牛島是多麼優秀的排球選手，無論白鳥澤學園高中在全國是間實力多優秀的排球強校，一個學生的意見能被以那種形式受到重視，而且具備影響力，一般來說是很難想像的。

但是從牛島的口吻，不得不推測他具有那樣的影響力。

或者不是牛島的意見有影響力，而是學園相關人士中，有權決定要把特別名額用在哪個選手的人跟牛島想法一致，這也是有可能的。

牛島認為及川是會為主攻手盡心盡力的舉球員?!

牛島在聽到影山表示報考過白鳥澤學園，但落榜之後說：

「我想也是。我看過你國中時的比賽，我有印象。」

「無法完全為我盡心盡力的舉球員，白鳥澤就不需要他。」

們對話內容的牛島說：

當後來日向和影山的對話中提到青葉城西高中的及川時，聽到他

「及川……他是個優秀的選手，他應該來白鳥澤。」

接著，影山問牛島：「……你的意思是，及川會為主攻手盡心盡

HAiKYU!!

力嗎？」

「及川是那種不管待在哪個球隊，都可以讓球隊發揮最大實力的舉球員。」

「如果球隊的實力不強，那就發展有限，球隊的實力愈強，他就愈能讓球隊戰力發揮到最大值。那就是他的能力。」

「要栽種優秀的樹苗，一定要有適合它的土壤。貧脊的土地，是無法讓樹苗結出大顆甜美的果實的。」

——牛島的說法很難說是明確的回答了影山的疑問（第9集第77話）。

他並沒有很直接地說出，及川是不是一個會為主攻手盡心盡力的舉球員。

當然⋯⋯因為牛島對影山說過：「無法完全為我盡心盡力的舉球員，白鳥澤就不需要他。」又說：「及川⋯⋯他是個優秀的選手，他應該來白鳥澤。」

按邏輯來思考，既然牛島對及川有這樣的評價，在面對影山的問題時，會讓人覺得不是應該要更直接地回答就好了嗎？或是其中應該還有某種含意？

影山是及川在北川第一中學的學弟，而且在高中盃預賽時，雖然牛島有跟及川擔任舉球員的青葉城西高中比賽過，卻沒有看出及川具有會為主攻手盡心盡力的特質，所以牛島刻意不想明說，及川是能為主攻手盡心盡力的舉球員——實際上有可能是這麼回事吧。

及川是會為主攻手盡心盡力的舉球員?!

姑且不論牛島是否認為及川是會為主攻手盡心盡力的舉球員，實際上及川是這樣的舉球員嗎？

烏養繫心在觀看青葉城西高中與大岬高中的比賽時——曾說出以下的評論（第6集第48話）：

「我覺得舉球員，就等同於管弦樂團的『指揮』。同一個樂團，同一首曲子，只要『指揮』不同，『音』就會改變！」

「練習賽時，並不是那個2年級舉球員的程度太差，他也就讀青城，球技有一定的水準。」

「只是，那個叫及川的……對『青城』這支球隊瞭若指掌，能讓球隊發揮100％的實力。就像是這種感覺吧……」

像在前一節引用過的，白鳥澤學園高中的牛島說：「及川是那種不管是在哪個球隊，都可以讓球隊發揮最大實力的舉球員。」（第9集第77話）

牛島是因為很了解及川，以及青葉城西高中，才會這樣說，但是烏養只大概看過了及川擔任舉球員的青葉城西高中的比賽，就有跟牛島相同的感覺。

不過就像牛島一樣，烏養也是說及川是可以讓球隊發揮最大實力的舉球員，卻完全沒有提到他會是個為主攻手盡心盡力的舉球員。

牛島對影山說：「無法完全為我盡心盡力的舉球員，白鳥澤就不

需要他。」的時候，日向對影山說：「的確，你的個性不像是會為別人『盡心盡力』呢！」──之後接著說（第9集第77話）。

「不過，那麼一來『大王』也同樣沒辦法來這裡了，他可是縣內最強的舉球員呀！」

在高中盃預賽與及川擔任舉球員的青葉城西高中比賽，輸球的日向，覺得及川不是個會為主攻手盡心盡力的舉球員。

但是，及川在與烏野高中的比賽中，向岩泉坦承他在才能方面不如影山──

「但我有自信，能托出讓你們最好打的球。」
──接著說了這句話（第6集第53話）。

另外，及川在與烏野高中的比賽中，在內心說──

「飛雄，你是天才。」

「只有你能和那個小不點，做出那種快攻。」

「可是，其他人如何呢？要是你能把球托得稍微緩一點，就能讓3號用力量對付攔網的人了吧？」

「那個眼睛仔有信任你的托球，放手一搏嗎？」

「能讓不同特性的攻擊手，發揮出100％的實力，這才是──舉球員存在的價值。」

── （第6集第53話）

及川可以讓球隊發輝100％的實力，這是烏養和牛島都感覺到的，

一定不會錯──因為他具備能察覺和思考如何實踐讓主攻手的實力100％發揮出來的能力。

話雖如此，日向和影山仍然不認為及川是會為主攻手盡心盡力的舉球員——我們大概歸納出以下這些原因。

▲因為在青葉城西，沒有具備強烈存在感的主攻手，身為舉球員的及川是存在感最強烈的球員。

▲因為及川在青葉城西是以主將身分帶領球隊，很難感受到他會為了誰而盡心盡力。

▲及川是超攻擊型的舉球員，他的攻擊力在隊上也是頂級的。

▲及川很有個性，乍看之下不會讓人覺得他是會為別人盡心盡力的類型。

尤其影山，對曾是北川第一中學學長及川惡劣的個性深信不疑，曾評論他：**「個性非常地惡劣！」**、**「或許比月島還惡劣。」** 因此或

許會錯看及川身為舉球員的本質吧。

牛島從及川就讀北川第一中學時，就看出他會為主攻手盡心盡力的資質，並給予極高評價，應該對他沒有來白鳥澤一事深感遺憾吧。

及川期待影山的成長?!

「**不要！為什麼我要培養一個未來會威脅到自己的傢伙呢！我不教你！笨蛋！笨蛋！**」

影山在北川第一中學1年級時，拜託3年級的及川學長：「**請教我發球時拋球的訣竅！**」的時候，起初及川想要轉移話題說：「**咦？什麼？你想知道我的座右銘？**」「**要打就要打到對方站不起來為止。**」即便如此，影山仍鍥而不捨地想要學長教自己拋球的訣竅（第6集第52話）。

如果影山這時老實地相信及川的話，及川應該就不會期待影山的成長了吧。

只要身為學弟的影山有所成長，及川的舉球員寶座就會岌岌可危。那不只是在就讀北川第一中學的時候，如果影山進入跟及川同一所高中的話，也有相同的威脅感。

事實上，影山並沒有進入很多北川第一中學畢業生就讀的青葉城西高中，而是希望進入白鳥澤學園高中，結果最後是烏野高中。影山跟及川就成為了對手。

因此，就算及川不期待看到影山成長，也並不讓人覺得奇怪⋯⋯

相反的，如果及川期待看到影山的成長，才是不可思議的事。

畢竟中學時代的及川在影山以學弟身分入學後，對背後出現一位天才這件事，似乎感到焦慮，失去游刃有餘的樣子（第7集第60話）。

那麼，及川真的不期望看到影山成長嗎？

可以單純地相信及川說的：「不要！為什麼我要教一個未來會威脅到自己的傢伙呢！我不教你！笨蛋！笨蛋！」就是他的真心話嗎？

的表現在內心如此想著——

● 對影山的現況感到不滿？

在高中盃預賽的烏野高中與青葉城西高中比賽中，及川看著影山

「高二時，我聽到一位優秀學弟的綽號。『球場上的王者』，當時我以為那是個很光榮的綽號。不過看過他的比賽之後，我明白這個綽號的含意不同。」

「他有力量，也有才能。求勝心很強。比別人強勢，那就是讓飛雄變強的因素，也是他唯一的弱點。」

「飛雄，你太過於單槍匹馬奮戰。」

――（第6集第53話）。

他會這樣思考，讓人感覺他其實很期待看到影山飛雄成為一名優秀的舉球員吧。

只是對有這麼多項優秀特質的影山，沒有成為讓球隊發揮出最大戰力的舉球員，感到非常不滿。

● 想要打敗影山，是因為想要讓他成長?!

烏野高中和青葉城西高中的練習賽結束後，及川當著烏野高中選手們的面，邊指著影山邊說（第2集第15話）――

「高中盃預賽就快到了，你們要撐到正式比賽哦!」

「因為我想在正式比賽的時候，以同樣舉球員的身分，光明正大地打敗這個令我疼愛的學弟!」

另外，及川後來很自嗨地對岩泉說——

「如果正式比賽中和烏野對打……我要讓他們無法接到球，不讓影山有任何托球的機會……『只有你一個人進步，球隊也是贏不了的，別在意！』好想跟影山這樣說啊！」

——被岩泉白眼回應時，又說：「咦？怎麼？你不覺得天才很討人厭嗎？」（第2集第16話）

如果及川想跟被公認是天才的學弟影山比賽，並打敗他，都是為了要讓影山了解舉球員應該具備的特質，我們這樣假設恐怕也是沒錯的吧！

● 期待影山成為一名有擊敗價值的好對手？!

雖然牛島似乎認為優秀的舉球員及川，應該到白鳥澤學園高中就讀（第9集第77話），但是及川進入青葉城西高中。

及川沒有進入白鳥澤學園高中，是因為在北川第一中學時代的比賽中，一次都沒有贏過牛島所在的白鳥澤學園中學部，而發誓過：

「等上了高中，我們一定要打垮白鳥澤……」（第7集第60話）

對與強敵比賽並打倒對方感到快樂的及川來說，**「想打垮的對手之一」**是牛島，**「想打垮的對手之二」**應該就是影山吧！（第7集第60話）

「想打垮的對手之二」之所以是影山，是因為及川比任何人都了解，影山跟自己不一樣，是一名天才。

不過，即便影山是天才，也沒能成為一名讓球隊完全發揮實力的舉球員。

既然要比賽，就想要跟完全成長的天才影山比賽，如果及川是如此思考——他會期待影山成長也就變得更加合理了。

HAIKYU!!

「跳ぶ」與「飛ぶ」與「とぶ」

「跳ぶ」與「飛ぶ」與「とぶ」[1]

在《排球少年!!》這部作品中，用來表示跳躍的「跳起來（跳來（飛ぶ））」這個詞彙，不是寫成「跳」而是多半用「飛」字，變成「飛起來（飛ぶ）」，或是用平假名「とぶ」來表示。

作者古館春一老師是基於什麼原因，而個別使用「跳ぶ」、「飛ぶ」和「とぶ」呢？

在這裡我們想針對「跳ぶ」、「飛ぶ」和「とぶ」這幾個詞彙，試著思考，為什麼要在那個地方那麼使用的原因。

1「跳ぶ」、「飛ぶ」、「とぶ」的日語念法皆為「TO BU」，但是當使用不同漢字或平假名時，所代表的意思便會有所差異。

日向：「我……可以跳！」（第1集第1話）

雪丘中學時代的日向，在被比賽對手北川第一中學的影山說：

「身高對排球很重要」的時候，他說：「……我的個子的確不高，不過我……可以跳！」

不用漢字的「跳」也不用「飛」，而是用平假名的「とべる」，在這裡感受到作者古館春一老師的深謀遠慮。

影山：「?! 他飛起來了……」（第1集第1話）

看到日向為了扣殺而跳起來的時候，影山在內心說。他的心聲不是說「他跳起來了」而是「他飛起來了」，由此傳達出，影山對日向的跳躍力感到多麼驚訝！

日向：「我雖然矮，但我可以跳很高！」（第1集第2話）

進入烏野高中，日向提出排球社入社申請，看過他雪丘中學3年級時比賽的田中說：**「話說回來，你沒長高耶！」**日向回應：**「啊……身高確實是沒什麼改變，不過，我雖然矮，但我可以跳！」**

這時候的「跳」也沒有用漢字的「跳」或是「飛」。

菅原：**「他還是一樣很會跳，跳得那麼高啊！」**（第1集第4話）

菅原看到在練習時的日向，為了打到影山的托球而跳起來時，驚嘆的說。不過可能並沒有像影山第一次看到日向跳起來時，認為他「飛起來了」那麼感到驚訝，所以不是寫成「飛ぶ」而是「跳ぶ」。

影山：**「動作再快一點！跳得再高一點！」**（第1集第5、第6話）

北川第一中學時代的影山，總是以自我為中心的一邊想著專注地

托球，一邊命令似的希望隊友們能達到自己的托球速度。只是，最後影山卻被隊友們拒絕了……

看到日向的跳躍時覺得他「飛起來」的影山，對中學時代的隊友而言，則認為他們是較有現實感的「跳起來」。

月島：「**昨天我也很吃驚，你跳得很高耶**（よく跳ぶねぇ）**！**」（第1集第6話）

日向、影山、田中與月島、山口、澤村3對3比賽時，月島擋下日向的扣球後這麼跟日向說。

因為月島對日向的跳躍力只有「你跳得很高耶（跳ぶ）」這種程度的吃驚，所以這裡不是用「飛」，而是用「跳（跳ぶ）」。

日向：「**……沒錯，國中跟現在都是如此。我不管再怎麼跳（跳ん），跳得多高……還是會被攔網手擋下來。**」（第1集第7話）

面對月島不斷提出「不高」這個不是用氣勢或努力就能彌補的弱點，日向這麼回應。

日向對影山斷言：「我可以跳！」對田中等前輩做出宣言：「我雖然矮，但我可以跳得很高！」的時候，雖然都是用平假名的「とべる」、「とべます」，但是在說「還是會被攔網手擋下來」，無法拿出成果的跳躍時，卻用「不管再怎麼跳，跳得多高……（跳んでも跳んでも）」的「跳」字。

或許日向「積極地跳」的時候，會用平假名的「とぶ」，而「消極地跳」的時候才會改用「跳ぶ」吧。

影山：「用你最快的速度、最擅長的彈力去跳（とべ）到最高！我會把球送到你手上！」（第1集第7話、第2集第8話、第5集第42話）

當菅原告訴影山：「是不是可以嘗試著讓日向優異的體能和特

質，藉由自己的控球能力，可以更巧妙的發揮到極致。」時，影山思考後，對日向這麼說。

因為日向對影山說：「我……可以跳！」對田中等前輩說：「我雖然矮，但我可以跳得很高！」的時候，都是用平假名的「とべる」、「とべます」，所以為了與之呼應才會如此使用。

此外看到日向的跳躍，影山感覺他不是「跳起來」而是「飛起來」，但影山不可能說出要他「飛起來」，所以才會變成「とべ」，也可以這麼解釋。

之後日向馬上就回問他：「把球『送到你手上』？這是什麼意思？」

「你只要在無人攔網的地方，用最快的速度跳<ruby>跳<rt>ぶ</rt></ruby>到最高！然後全力扣球。不用看我的托球，也不需要想如何配合球。」

——影山這樣回答（第2集第8話）

雖然影山看到日向的跳躍而受到「他飛起來」的衝擊，但是他要求日向盡力去跳時，卻是用「とべ」，在更詳細說明時，也不是用「とぶ」而是用「跳ぶ」，也是表現出了更具現實感的說法吧。

此外，影山用驚人的專注力預測日向跳起來的最高點在哪裡時，現實中在預測時，不是用「飛ぶ」也不是用「とぶ」，而是用「跳ぶ」才是最適合的。

心中想著「跳到哪裡？」（どこに跳ぶ）（第2集第8話）——或許也是因為

影山：「下一次，我也會把球送到你手上，你只要相信這一點，全力跳起來扣球。」（第2集第8話）

在影山成功地把球分毫不差地送到閉著眼睛跳起來的日向前，並扣球成功之後，影山意識到，只要自己精準的控球能力，就可以讓日向的能力特質發揮威力，於是對日向這麼說。

他剛開始要求日向跳躍時是用平假名的「とべ」，這時候則變成

「跳べ」。

這應該是因為影山更有信心了，所以對日向的指示比剛開始更具

有現實感了。

另外在這之後，影山希望日向跳躍的時候，基本上都會用「跳

べ」來說了。

日向：「現在我能做的，只有相信隊友，跳^{跳ぶ}起來扣球。」（第2

集第13話）

在與青葉城西高中進行練習賽時，日向對澤村這麼說。以前的日

向，無論是在對影山說：「我可以跳！」還是對田中等前輩宣言：

「我雖然矮，但我可以跳很高！」的時候，都是用平假名「とべる」、

「とべます」，但是這時候日向說的「とぶ」是寫成「跳ぶ」。

這或許是表示（反映）日向變得比以前更有安定感了。

ＯＢ＝森：「哇！他剛才跳得好高哦！」（第3集第20話）

烏野高中排球社畢業生，東北商業大學的學生森行成，第一次看到日向跳起來時，大吃一驚地這麼叫道，他是用「跳んだ」。

烏養繁心：「你剛才為什麼跳到那裡？小不點！」（第3集第22話）

第一次看到日向與影山的怪咖攻擊時，烏養對兩人既沒有打暗號也沒有發出聲音，為什麼日向會在影山托球給他之前就跳起來，感到疑惑。

烏養不是針對日向的跳躍力，而是對日向為何會在「那個地方」跳起來感到吃驚，所以他不是用「とんでた」也不是用「飛んで

た」，而是用「跳んでた」，這是合理的。

東峰：「**雖然知道他可以跳（跳ぶ）得很高，可是人一到眼前，真的很有壓迫感……他到底跳了多高……**」（第3集第22話）

東峰看到為了擋下自己的扣球，一跳起來人就在眼前的日向，在內心疑問著。

日向的跳躍力應該是相當驚人吧，不是用「飛ぶ」而是用「跳ぶ」來表示吃驚程度，應該是最恰當不過的了。

烏養教練：「**因為沒有『翅膀』，人類才會尋找飛行的方法！**」（第4集第30話）

烏養繫心似乎把自己的祖父，烏養前教練以前對「小巨人」的評價謹記在心。

「小巨人」一開始扣球總是會被攔下來，而他似乎開始創出小個子的得分之路，他的老師烏養前教練將之稱為尋找「飛行的方法（飛び方）」。

布條：「飛吧！飛べ」（第5集第36話）

清水在打掃的時候發現烏野高中男子排球社OB會贈送的布條，上面寫有「飛吧！」的提字。為了幫校名中有「烏」字的烏野高中排球社加油，布條上的「飛吧！」實在非常合適。

觀眾：「飛起來了。飛んだ」（第5集第39話）

觀看烏野高中與常波高中比賽的觀眾，看到日向跳起來時這麼說。這裡寫成「飛んだ」，一定為了要表現出在場的觀眾，也感受到了如同影山初次看到日向跳躍的驚嘆，才寫成「飛んだ」吧。

及川：「你放心地跳吧[とべ]！」（第6集第50話）

在與青葉城西高中的比賽中，及川對金田一如此說道……這時候的跳是寫成平假名的「とべ」，原因是什麼呢？

看到金田一「跳」[跳]的時候，澤村說：「那個12號……好像跳得比練習賽的時候更高。」（第6集第50話），這裡是用「跳んでる」。

菅原：「下一球，要是青城把球順利地傳給舉球員，大概就會托給中間的主攻手做快攻。但是你別慌，比平常慢一點起跳[跳び]。」（第7集第54話）

在與青葉城西高中的比賽中，與影山交換上場的菅原對日向給予這樣的指示——因為是極為現實的建議，既不是「飛びな」也不是「とびな」，而是寫為「跳びな」，感覺很合理。

OB＝嶋田：「因為排球是不斷跳躍的運動。它也是選手跟重力之間的戰鬥。欺敵的時候要跳，攔網時要跳，扣球時也要跳。」（第7集第62話）

觀看烏野高中和青葉城西高中比賽的一位女性觀眾說：「球一直沒落地耶，那個小個子跳來跳去的，好厲害哦！」烏野高中排球社的嶋田誠這樣回應她。

因為這時候的嶋田是以一般論來解說「欺敵的時候要跳，攔網時要跳，扣球時也要跳」，所以這裡用「跳び」和「跳ぶ」這樣的寫法是理所當然的。

另一方面，觀眾是覺得日向跳來跳去很厲害，而不是覺得他跳躍的高度很厲害，所以在這裡寫成「跳んで」。

日向：**「雖然個子不高！但我跳得很高！」**（第9集第74話）

「我以為，排球是高個子的人在打的，排球社的人也多半是高個子……」 谷地因為這個理由，誤以為日向也是球隊的經理。日向以此說明了自己是球隊的先發選手。

在這裡，他與在中學時代對比賽對手影山說的：「我……可以跳！」以及剛進入烏野高中時，就對田中等前輩做出的宣言：「我雖然矮，但我可以跳得很高！」一樣，不是用「跳」也不是用「飛」，而是用平假名的「と」。

黑尾：**「你幫我們攔個網好嗎？」**（第10集第85～第86話）

宿營遠征的第一天晚上，音駒高中的黑尾對月島這麼說，讓他當梟谷學園木兔的扣球練習對手。

另外這個時候，正在被黑尾鍛鍊球技的利耶夫說：**「我有說過**

了，我要攔網的呀！」（第86話）。

因為黑尾並沒有特別要求月島要跳躍，利耶夫也沒有打算做出特別的跳躍，所以寫成「跳んで」和「跳びます」是理所當然的。

影山：「喂！你剛才偷懶了對不對？誘餌也要跳起來呀！」（第10集第87話）

在與生川高中練習比賽當中，影山對還不夠熱血的月島這麼說。

因為這裡影山並沒有向月島要求像日向那樣做出特別的跳躍，所以寫成「跳べ」。

關於強敵學校的研究與考察

「貓」對「烏鴉」來說是好對手，而「白鳥」會成為要超越的目標嗎?!

音駒高中的通稱是「貓」。應該是「NEKOMA」的關係吧⋯⋯領隊教練的名字是「貓又」，或許十分有可能跟音駒高中的通稱「貓」也是有相關連的！（第3集第18話）

所以實力接近球員也很合得來的烏野高中和音駒高中的練習賽，以前似乎被稱為**「名勝負！貓對烏鴉！垃圾場的決戰！」**（第3集第18話）

雖然貓是哺乳類，烏鴉是鳥類，但兩者都有會在垃圾場翻找食物的共通點。因此，貓與烏鴉可以視為爭奪垃圾場的獵物（人類丟棄的垃圾）的競爭對手。

一直與「鳥」烏野互相切磋的好對手的名字是「貓」音駒，這讓人感覺非常貼切。

白鳥澤學園高中的校名中有「白鳥」，烏野高中校名中有「烏鴉」——讓我們比較一下有很多可以當作對比的地方。

▲與黑色的「烏鴉」相反，「白鳥」的顏色如其名是白色。

▲與佔據一定地盤的「烏鴉」相反，「白鳥」是會遷徙的候鳥。

▲「烏鴉」因為是害鳥而多半被討厭，相反的「白鳥」被當作觀光資源，會吸引人群。

此外，「白鳥」有很多地方會讓人感覺勝過「烏鴉」，這也是難以否定的事實。

對烏野高中來說，白鳥澤學園高中是非常難以攀越的高牆，似乎備受崇拜──或許「白鳥」非常適合被「烏鴉」視為一個要超越的強大對手吧。

假設，「烏鴉」（烏野）在全國大賽中是與好對手「貓」（音駒）比賽……那麼，「烏鴉」就應該早已經推倒了「白鳥」（白鳥澤學園）豎立的高牆了吧。

黑尾從5月的練習賽時，就一直很在意月島了?!

夏季宿營時，音駒高中的黑尾對月島說：「啊！前面的，過來一下！烏野的！戴眼鏡的！」「你幫我們攔個網好嗎？」（第10集第85話～86話）

黑尾有明確地說出，讓月島當木兔的扣球練習對象，是為了要讓他提升攔網技巧。

不過被木兔批評：「攔網的力道很弱，我擔心你的手臂會被打斷。你必須氣勢更凶狠地攔網才行呀！」的時候，月島回覆他：「我還年輕，各方面還正在發育中，肌力和身高也還會繼續成長。」黑尾又挑釁的說：「你再漫不經心不認真點的話，鋒頭全都會被那個小個子給搶走的，你們兩個站的位置是一樣的吧！」似乎是想要引出月島

HAIKYU!!

不能服輸的想法——不過月島並沒有表現出黑尾期待的反應（第10集第86話）。

黑尾身為音駒高中的主將，不論是讓月島當木兔扣球的練習對象，還是挑釁月島，一定都是為了希望烏野的月島提升實力。也應該是想要設法實現**「垃圾場的決戰」**吧！

音駒高中的貓又總教練年事已高，不知道還能擔任總教練多久。為了在貓又總教練任內實現「垃圾場的決戰」，只有音駒努力在全國大賽中晉級還不夠，要是烏野高中沒有晉級，「垃圾場的決戰」就不可能成真（第91話）。

黑尾會想促使月島提升實力，可能也是想到只要讓烏野身高最高的月島成長，也能有效率地提升烏野全隊的實力；另一方面，或許也是因為看月島不僅有高個子又聰明懂得動腦，卻對排球難以投注熱情，覺得很可惜吧——無論如何，黑尾在5月參加烏野和音駒練習賽

時，就已經很在意月島的可能性是很高的。

5月練習賽結束後，音駒的犬岡和日向用不像是高中生會說的

「敏捷！」「這樣……」「還……」「▲〒％○◎」等等的詞彙

（？）你來我往的開玩笑，月島啞口無言地看著這一幕，在旁邊的黑

尾對他說（第4集第34話）──

「不像高中生的對話呢！」

「不過你偶爾也像高中生那樣，在比賽之餘和隊友打打鬧鬧也不

錯啊！」

這個時候，黑尾或許已經對於月島無法對排球產生熱情感到在意

了，所以為了實現「垃圾場的決戰」，設法想要讓他對打排球變得充

滿熱情。

HAiKYU!!

129

梟谷學園集團的高中校名

梟谷學園集團雖然是由關東幾所學校所構成，但是應該沒有規定營運的學校法人必須要相同，平時就常舉辦練習賽。因此東京都立的音駒高中也包括在內，是當然的。

排球社的顧問武田說在音駒高中的貓又總教練的安排下，烏野高中也能參加梟谷學園集團的聯合練習賽時，烏養繫心說了這段話──（第9集第72話）。

「那種集團旗下的學校，從以前就互相往來，形成了一種整體的關聯性，所以如果沒有人引薦的話，外校很難加入他們的聯合練習賽……我們要感謝貓又總教練啊！」

無論是私立還是公立，關係良好的學校之間在彼此切磋琢磨下，自然而然形成的集團。除了梟谷學園集團以外，似乎還有白鳥澤學園集團、井闥山學院集團等等類似集團（第9集第72話）。

知道梟谷學園集團存在時，因為是把梟谷學園的「梟」字直接當作集團的名稱……所以關於構成集團的其他高中的校名——

①烏野的「烏」和梟谷的「梟」，同樣都是鳥類的名字變成校名。
②梟谷學園以外的學校校名，跟梟是有關連的。
③梟谷學園以外的學校校名，是以梟以外的猛禽類鳥名來命名。

——我們本來預測應該是其中一種可能性……不過猜錯了啊。

雖然當通稱是「貓」的音駒高中包含在集團內的時候，就可以預

想到①～③都不是答案了……不過通稱「貓」的音駒高中以外的校名，我們認為應該會是①～③其中一種吧。

但實際上，音駒以外的梟谷學園集團的高中校名，是森然高中、生川高中，這些名字絕對不是①的鳥名，也不是③的猛禽類鳥名。

不過「森然」這個詞彙代表了「林立的樣子」、「莊敬嚴肅的樣子」的意義，也有「林木生長茂盛」的含意。

因此，「森然」也可以解釋成用來表現包含猛禽類的鳥類，棲息在其中的詞彙。

青葉城西高中與伊達工業高中的學生名字，是取自溫泉地

也許有部分的讀者應該都有察覺到了吧，青葉城西高中學生們的名字，是取自岩手縣內的溫泉地，而伊達工業高中學生們的名字，則是取自宮城縣內的溫泉地。

● 岩手縣的溫泉地

▲ 岩泉溫泉：位於日本三大鐘乳洞之一，龍泉洞附近的溫泉。

▲ 松川溫泉：松川沿岸山中的溫泉，秋天能在溪谷中欣賞楓紅。

▲ 花卷溫泉：日本東北首屈一指的溫泉，宮澤賢治紀念館和他設計的日晷花壇就在附近。

▲渡溫泉：位於花卷南溫泉峽的寧靜溫泉。

▲矢巾溫泉：位於岩手縣中心地帶的位置。

▲金田一溫泉：因座敷童子而聞名。

▲國見溫泉：因為溫泉是美麗的黃綠色（翡翠綠）而聞名。

▲入畑溫泉：位於入畑水壩的附近。

──等等溫泉地，似乎都成為青葉城西高中的岩泉一、松川一靜、花卷貴大、渡親治、矢巾秀、金田一勇太郎、國見英等排球社員，以及排球社總教練入畑伸照等人名字的由來。

● **宮城縣的溫泉地**

▲茂庭溫泉：位於昔日伊達家宅邸附近的溫泉。

▲青根溫泉：江戶時代伊達藩認證的知名溫泉。

▲二口溫泉：位於仙台溫泉鄉秋保鄉，因美肌溫泉而聞名。

▲鎌先溫泉：含有眾多鐵質的褐色不透明溫泉。

▲笹谷溫泉：被稱為「奧羽之藥湯」的知名溫泉。

▲小原溫泉：以發現溫泉八百年的歷史為豪。

▲作並溫泉：據說是在一千三百年前就被發現的歷史悠久的溫泉。

▲追分溫泉：以珍貴的木材日本櫸樹製作的浴槽為豪。

──等等溫泉地，成為伊達工業高中的茂庭要、青根高伸、二口堅治、鎌先靖志、笹谷武仁、小原豐、作並浩輔等排球社員，以及排球社總教練追分拓朗等人名字的由來。

伊達工業高中的人的名字，是以宮城縣內的溫泉地為根據命名，甚至在那些溫泉之中還加入與伊達藩、伊達家極有淵源的溫泉，畢竟

《排球少年!!》的主要舞台是在宮城縣，而且伊達工業高中也在宮城縣，是以「伊達」來命名的高中，這是可以理解的。

但是，青葉城西高中跟伊達工業高中一樣是位於宮城縣的高中，為什麼排球社員們的名字，是以岩手縣的溫泉地為根據來命名呢？我們認為原因應該是作者古館春一老師的故鄉，是在岩手縣的關係。

古館老師在高中畢業之前都是住在岩手縣，之後似乎在仙台住了很長一段時間。

青葉城西高中的人名，是以故鄉岩手縣的溫泉地名來命名，而伊達工業高中的人名，則是以後來居住的宮城縣的溫泉地名來命名──應該是這樣的由來吧。

在《神劍闖江湖──明治劍客浪漫譚──》作者和月伸宏老師，是用故鄉新瀉縣內的地名來為眾多登場角色命名，由此可知漫畫家們

從以前就會把跟自己有關的地名，當作自己創作的登場人物們的名字……而古館老師之所以如此執著於溫泉地，或許是對溫泉懷抱特殊情感吧。

HAIKYU!!

光仙學園沒有高中嗎?!

與日向同樣進入烏野高中的影山，並沒有考上「**縣內第一的強校**」，這件事已在第2話（第1集）揭曉。

「縣內第一的強校」指的就是白鳥澤學園高中，是在第16話（第2集）才知道的。在這之前，似乎有不少讀者都在猜測，所謂的「縣內第一的強校」應該就是光仙學園高中吧？

雪丘中學時代的日向，唯一一次出場的正式比賽，是在國中綜合體育大會宮城縣預選中，與北川第一中學的比賽。

北川第一中學以大幅領先打敗雪丘中學，雖然晉級到決賽，卻敗給了光仙學園中學，只得到準優勝，無法前進全國大會（第1集第1話）。

許多讀者之所以會猜想得到優勝的學校——光仙學園有高中部，

且認為光仙高中部應該就是「縣內第一的強校」的原因在於：

▲光仙學園中學，從校名來看像是所私立學校，既然是私立，有

高中部的可能性極高。

▲中學能在宮城縣中學綜合體育大會預選中得到優勝，若是曾進

軍全國大會的光仙學園高中的話，很可能是排球強校。

但是實際上宮城縣內第一的排球強校，影山沒有考上的高中，不

是光仙學園高中而是白鳥澤學園高中。

烏野高中的排球社社員們聊到白鳥澤學園高中時，烏養繁心說：

「喂！強敵可不只白鳥澤一所哦！」並列舉出宮城縣內強敵的高中校

名。這時候他提到的高中有4所學校（第5集第35話）。

和久谷南高中：擅長防守與搭配合作，身高不算高，但是接球水準很高，擅長製造攻擊機會。

伊達工業高中：防守強可用鐵壁形容，攔網高度勝過很多學校。

青葉城西高中：由大王及川所率領。

白鳥澤學園高中：擁有超高級主攻手牛島若利的王者。

從校名來推測，光仙學園應該是所私立學校，但也不能就因此認定光仙學園有高中部。

即使光仙學園真的有高中部，排球社的實力應該是不及烏養繫心所提到的4所學校。否則烏養在提到強敵時，一定會同時列出光仙學園高中的。

白鳥澤學園中學，自牛島畢業後就一蹶不振?!

經常以無法跨越的高牆橫阻在北川第一中學時代的及川面前的，就是坐擁當時被稱為「怪童」牛島的白鳥澤學園中學。

及川還在北川第一中學時，只要比賽對上白鳥澤學園中學，就一定會輸。

不過，在最後一次比賽的大會上，北川第一中學第一次贏了白鳥澤學園一局（第7集第60話）。

實力曾經堅強得讓人憎恨的白鳥澤學園中學，是否也在牛島畢業後即陷入低潮呢？

日向在中學時代最初也是最後一場出賽的全國大會正式比賽中，

奪得優勝的是光仙學園中學。而在決賽中輸給光仙學園中學的準優勝學校，就是打敗了雪丘中學的北川第一中學（第1集第1話）。

我們並不知道白鳥澤學園中學，是在這個大會的哪個階段，輸給哪間學校。

雖然不知道他們是輸給優勝學校光仙學園中學，還是準優勝學校北川第一中學，或者是這兩所學校以外的其他學校……如果能夠維持牛島還在校時的球隊實力，白鳥澤學園中學一定能在這個大會中晉級到決賽吧！

● **這場比賽大會時，北川第一中學的球隊實力**

考慮到擔任舉球員的影山受到隊友的反感，無法讓球隊完全發揮實力，當時北川第一中學的球隊實力，跟及川擔任舉球員的時候相比，應該是相當糟糕的。

而隊友對影山的反感，在決賽時更達到了臨界點，整支球隊變成分崩離析的狀態（第1集第6話）。

● **光仙學園中學的球隊實力**

根據決賽隔天的報紙上刊載了「**北川第一，遺憾落敗**」的標題（第1集第1話），北川第一中學在決賽時應該是沒有輸得很慘。

由此可知，光仙學園中學的球隊實力程度，在面對北川第一中學全隊陷入分崩離析的狀態比賽下，也不足以能夠大獲全勝。

如果北川第一中學沒有自己打敗自己，光仙學園中學或許就不會奪冠了。

● **在這場大會時，白鳥澤學園中學部的球隊實力**

雖然是不可能實現的願望，但如果這時候的光仙學園中學和北川

HAIKYU!!

第一中學，與牛島還在校時的白鳥澤學園中學比賽的話，白鳥澤學園中學應該會大獲全勝吧。

不過，這一年的白鳥澤學園中學甚至連晉級決賽的成績都沒有。

如此想來，我們不得不認為，白鳥澤學園中學的球隊實力，至少在這場大會舉辦的時候，變得比兩年前還要弱很多。

不過也是因為牛島還在校的時候，白鳥澤學園中學實在太厲害，或許以當時的球隊實力當作基準是個錯誤吧。

《排球少年!!》舞台的世界

6月2日是「第1天」
而6月3日是「第3天」?!

① **第1天是6月2日**

在第36話（第5集），「全國高等學校綜合體育大會」（通稱高中盃）」的「排球賽 宮城縣預賽」的「第1天」是「6月2日」。

② **第3天是6月3日**

在第70話（第8集），「高中盃宮城縣預賽」的「第3天（最終日）」則是「6月3日」。

①和②無論怎麼想都是相互矛盾的。我們並沒有責備作者疏忽了

的意思，但是「第1天」是「6月2日」，「第3天」是「6月3日」，這絕對不可能發生。

起初發現到這件事的時候，我們也想過是自己的閱讀方式和理解能力有問題，會覺得有矛盾，是不是自己的問題？

所謂的「第1天」，其實應該不是預賽第1天，而所謂的「第3天」其實不是預賽的第3天等等……我們一邊不斷地懷疑第36話的「6月2日」被當作「第1天」，和第70話的「6月3日」被當作「第3天」，這兩者之間是否應該沒有存在任何矛盾，一邊反覆閱讀第36～37話以及第70話～第71話……但是無論怎麼讀，「第1天」就是在指「高中盃宮城縣預賽第1天」，而「第3天」就是在指「高中盃宮城縣預賽第3天」，這點是不會錯的吧！

「6月2日」如果是「第1天」，「第3天」就應該是「6月4

日」，「6月3日」如果是「第3天」，「第1天」就應該是「6月1日」。

因此關於這件事，或許JUMP漫畫的第5集或第8集，其中一集會需要進行修正（或許已經訂正了也說不定）。但是，至少在筆者手邊的「第1刷」是沒有被訂正過的。

當然，我們不認為像這樣的細微錯誤，會為《排球少年!!》這部作品的品質和趣味帶來任何負面影響。而且，雖然這樣說稍嫌囉嗦，但我們完全沒有想要藉由找出這種錯誤，責怪作者的意思。只是因為已經發現到了，所以不得不寫出來罷了。

如果發現到這件事的人，只在購買JUMP漫畫《排球少年!!》的讀者中占少數而已，那仍代表了應該有數以萬計的讀者發現到這件事吧。

6月3日是星期一

在第70話（第8集），有寫明6月3日是星期一。

本書是在2014年執筆的，我們嘗試調查近幾年來的6月3日是星期幾之後——得出以下結果。

2014年：星期二

2011年：星期五

2008年：星期二　　2009年：星期三　　2010年：星期四

2012年：星期日

2013年：星期一

因此，在這幾年間6月3日是星期一的年份只有2013年。第70話在《週刊少年JUMP》刊載，就是在2013年。

在這之後，我們又嘗試調查之後幾年的6月3日是星期幾——得到以下結果。

2015年：星期三

2016年：星期五

2017年：星期六

2018年：星期日

2019年：星期一

2020年：星期三

2021年：星期四

2019年也滿足6月3日是星期一這個條件。不過我們並不認為在《排球少年!!》這部作品中，日向和影山，上高中1年級時，當年會是2019年。

「我本來想說，由3年級帶隊參加春高，一定要通過預選，然後去東京比賽。」

——澤村說（第8集第70話）

「自從春高改在1月舉辦，3年級也能參加之後，對參賽的3年級來說，這就是名符其實的『最後一戰』！」

「在我們那年代是在3月舉辦，所以3年級沒辦法參賽。我超羨慕你們的。」

——烏養繫心說過以上這些話（第8集第71話），3年級也能參加春高是從2011年開始。

若是2019年，怎麼想在時間軸上都是不合理的，而且跟烏野高中代表宮城縣，打進全國大賽時的春季高中排球賽是在3月舉辦（第3集第25話）這件事也會有所矛盾。

因此重推6月3日是星期一，而且日向和影山唸高中1年級時是哪一年來思考的話——那就是2013年了。

《排球少年!!》在《週刊少年JUMP》剛開始連載是在2012年……如果日向和影山唸高中1年級那年是2013年，連載開始時的《排球少年!!》就是以稍微未來的時間為舞台。

今後《排球少年!!》成為長期連載作品，在現實世界的時間經過愈久，與現實世界之間的時間差就會變得愈來愈大了……

※就像在前一節寫過的，「6月3日」或許會被訂正為「6月4日」吧……

在春季高中排球賽所發生的變化

就像在前一節也提過的，以往一直在3月舉辦的春季高中排球賽，從2011年起改在1月舉辦——但是我想應該很多讀者都知道，不同以往的地方可不是只有在舉辦的時期不一樣。

在第2話（第1集）澤村曾說過以下這段話——

「烏野在『春高』打進全國大會時的事，我到現在都還記得很清楚，那時偶爾跟我擦身而過的高中生，在東京的巨大體育館內，跟全國的高手們比賽，令我興奮得起雞皮疙瘩。」

「我要再去那裡一次！」

這時的情形在第70話（第8集）再次登場……那時關於「春高」，有做以下的說明。

全日本高等學校排球選拔賽（通稱春季高中排球賽）

自從2011年以後，改在1月舉辦的「春季高中排球賽」就像在第70話中解說過的一樣，正式名稱是「全日本高等學校排球選拔賽」。

本來一直在3月舉辦的「春季高中排球賽」的正式名稱是「全國高等學校排球選拔優勝賽」。

一直在3月舉辦的這場大賽，跟高中棒球的「春季選拔」（正式名稱為全國高等學校棒球選拔優勝賽）一樣，3年級學生都是無法參加的。

因此3年級學生在參加完高中盃和國體之後，會有很長一段時間

無法再有機會參加比賽。

於是，3年級學生無法參加在3月舉辦的「全國高等學校排球選拔優勝賽」被廢止，合併到高中盃之中，而本來在8月舉辦的「全國高等學校排球選拔賽」的舉辦時期改到1月，並以「全日本高等學校排球選拔賽」之名開始舉辦。

然後「春季高中排球賽」這個別名，就從本來在3月舉辦的「全國高等學校排球選拔優勝賽」，改為由1月舉辦的「全日本高等學校排球選拔賽」繼承了。

另外隨著這個變更，高中盃的高中排球賽也開始以「全國高等學校綜合體育大會排球比賽」之名舉辦。

由此可知，本來在3月舉辦的「春季高中排球賽」和目前在1月舉辦的「春季高中排球賽」，嚴格來說，就算同樣別名是「春季高中排球賽」，也是不同的比賽。

小巨人之謎

「小巨人」的知名度與滲透度

是因為看到烏野高中的「小巨人」，在唯一一次的「春季高中排球賽」進軍全國大會，想像著自己有一天也可以在球場上如此活躍的畫面，日向才開始打排球……在本書執筆的時間點，仍然不知道「小巨人」的本名，與他的知名度究竟有多高？

而「小巨人」這個別名（？）對一般人來說，又有多大的知名度呢？

● 雪丘中學的老師無人知曉

進入雪丘中學的日向想要參加排球社，但沒想到男子排球社因為社員人數不足而無法成立，只有排球同好會而已。

以下是他與老師之間的對話（第1集第1話）

（老師）

「怎麼辦？你要不要換加入別的社團？或是……加入女排？」

（老師）

「那、那個恐怕不……我、我一個人也要練排球。」（日向）

「是嗎？」（老師）

「我要成為『小巨人』！」（日向）

「咦？成為什麼？」（老師）

由老師的回應來看，表示這名老師應該是完全不知道烏野高中有這個「小巨人」的存在。

● 影山知道小巨人

知道影山去報考卻沒考上的學校是白鳥澤學園高中之後，日向問

影山：「那你為什麼來烏野？難不成你也是崇拜『小巨人』？」

影山回答了：「……因為我聽說已經退休的『烏養教練』會回來。」不過當他知道日向完全不曉得烏養教練是誰的時候說：「你知道『小巨人』，為什麼不知道烏養教練？聽說那陣子，甚至有外縣市的學生為了教練而來報考哦！」（第2集第16話）

影山會這樣說，代表他不僅知道烏養教練，也知道「小巨人」的事情。而且「小巨人」的知名度比烏養教練還要低一點。

● 武田不太清楚，但烏養繫心理所當然是知道的

烏野高中隊和町內會隊舉行練習賽時，武田和烏養繫心的對話
（第3話第22話）──

「日向是對烏野的強盛時期，對有『小巨人』之稱的主攻手心生崇拜，才來唸烏野高中的。」（武田）

「他崇拜那傢伙啊……」（烏養繁心）

因為一聽到「小巨人」就說「那傢伙」，似乎烏養繁心很了解應該就是在說自己的學弟「小巨人」，是沒錯的。

畢竟，烏養繫心既是烏野高中排球社的ＯＢ，也是烏養教練的孫子，不可能不知道「小巨人」的存在。

至於武田，從他述說的口吻判斷，應該不清楚「小巨人」的事。

武田毫無排球經驗，而且正在研究排球，如果他非常清楚「小巨人」的事，反而讓人覺得不可思議吧。

● 排球社的學長們都知道

日向拿到球衣，似乎對影山的號碼是個位數9號，而自己則是10號感到不服氣，學長們對不滿的日向說（第4集第27話）──

「啊！原來你沒有連號碼都記住啊……」（澤村）

HaiKYU!!

「畢竟只在電視上看過一次而已吧？」（菅原）

「『小巨人』參加全國比賽時的號碼，就是10號哦！」（澤村或是菅原其中一位說的，也可能是兩人一起講）

這或許也是理所當然的，但排球社的學長們似乎都非常清楚「小巨人」的事。

● 谷地不知道，日向誤以為谷地知道時大感驚訝

聽到身高矮小的日向說：「那些對手都很高，實力很強⋯⋯不過在比賽的時候，我明白我是在跟那些高手『戰鬥著』，我充滿期待，興奮得顫抖。」谷地說：「跟那樣的人戰鬥，真不得了。這麼說，日向就是『小巨人』耶！」

之後，日向和谷地聊了起來（第9集第74話）──

「妳也知道『小巨人』嗎！」（日向）

「咦咦？啊！不是啦，體育競賽時，在高大外國選手中表現亮眼的小個子日本人，大家不都是這麼稱呼的嗎？」（谷地）

「啊！對喔……沒錯！我要成為『小巨人』！」（日向）

雖然谷地完全不知道「小巨人」的事……但是比起這件事，誤以為谷地知道「小巨人」時，日向相當驚訝的表現，應該可以當作確認「小巨人」的知名度和其別名滲透度的一個參考吧。

● 田中冴子說出令人不太懂的話

田中的姊姊冴子開車送日向和影山去東京時，詢問日向開始打排球的理由。當日向說：「小學時，我在電視上看到春高的轉播！當時

正好是烏野高中在比賽……於是……」冴子猜中了日向正要說的：

「**我看到『小巨人』了！**」

不過，一被興奮的日向詢問：「**冴子姊，妳知道小巨人啊？**」冴子回應說：「**我跟『小巨人』好像是同學呢。**」

—— （第 9 集第 78 話）

冴子的話，讓人感覺相當奇妙。

無論怎麼想，都難以理解她為何無法確定「小巨人」是否跟自己是同學。

後來，冴子正在述說關於「小巨人」的事情時，後座的影山插話了……「**冴子姊對『小巨人』很了解耶！**」

「**啊，我只是湊巧看過幾次比賽而已！**」

冴子被原以為他睡著了的影山突然的一句，表現出焦急的樣子。

在之前，冴子說：「小巨人身為王牌選手，具有一股絕對的驕傲和自信，全身上下都散發著一股氣勢。」還開玩笑地說：「我差一點就愛上他了！」

——雖然她這麼說（第9集第78話），或許那時候真的有喜歡過「小巨人」吧。

如果冴子真的無法確定自己跟「小巨人」是同學——就代表「小巨人」這個別名的滲透度，甚至連對同樣是烏野高中的同年級同學都不具影響力。若是如此，當然「小巨人」的知名度就不怎麼高了。

不過，冴子無法確定自己是否跟「小巨人」是不是同年級生，應該只是故弄玄虛的吧？

因為烏養繫心和烏野高中排球社的學長們，都知道「小巨人」的存在，所以在確認他的知名度和這個別名的滲透度時，或許不太能當

作參考。

在此之前舉出的實例當中，相當適合用來確認「小巨人」的知名度和別名的滲透度的大概是以下這幾件事——

▲雪丘中學的老師不知道「小巨人」

▲武田不太知道「小巨人」

▲谷地不知道「小巨人」

▲誤以為谷地知道「小巨人」的時候，日向很吃驚。

雪丘中學的老師不知道「小巨人」，至少可以當作「小巨人」不是家喻戶曉的知名選手的間接證據。

如果「小巨人」即便不是聞名全國的選手，但是在宮城縣當地很有名，或是在烏野高中周邊有一定的名聲，雪丘中學的老師應該也會

知道他才對。

武田似乎不太知道「小巨人」的事，恐怕在他成為排球社的顧問之前，是完全一無所知。不過，如果「小巨人」不是很有名的選手，不認識也是合理的。

谷地不知道「小巨人」，或許也可以視為「小巨人」甚至在烏野高中的學生之間，都不是那麼有名的間接證據。

若是「小巨人」在烏野高中很有名，別名也具備滲透力——誤以為谷地知道「小巨人」的時候，日向應該就不會那麼吃驚了。

另外，日向拿到10這個號碼的球衣時，學長們說：「啊！原來你沒有連號碼都記住啊……」「畢竟只在電視上看過一次而已吧？」「『小巨人』參加全國比賽時的號碼，就是10號哦！」這件事似乎也能當作「小巨人」的知名度和別名滲透力並沒有很高的佐證之一。

如果「小巨人」在當地是稍有名氣的選手，他的活躍在當地電視台會被反覆播出——學長們應該就不會說出那種話了。

所以「小巨人」的知名度絕對不會太高，一般社會大眾幾乎不知道。應該只是日向崇拜的一個英雄和憧憬，而不是大家眾所皆知的。

「小巨人」被稱為「小小主攻手」

日向憧憬並當作目標的「小巨人」，身高170㎝的選手，本來應該

不是被稱為「小巨人」，而是「小小主攻手」吧？

小學時的月島，一直相信哥哥是烏野高中排球隊的先發選手，跟

同學一起去看烏野高中的比賽時──

「看！左邊是3年級的川田，另一個是有『小小主攻手』之稱的

2年級主攻手哦！這一年來，他們每次都是先發上場！」

──月島的同學說過這段話（第10集第88話）。

就時間點來看，這名被稱為「小小主攻手」的選手，一定就是「小巨人」。

參加春季高中排球賽的全國大會時，或許因為在電視轉播被主播稱為「小巨人」（第1集第1話），才有很多人開始叫他小巨人⋯⋯這名選手本來可能只是被稱為「小小主攻手」而已。

不過原本個子不高但卻很活躍的選手，被稱為「小巨人」也很常見，在參加全國大會時被電視轉播稱為「小巨人」之前，這名選手就一直被稱為「小巨人」，也是有可能的。

如果是這樣，這名選手在參加全國大會以前，就同時被稱為「小巨人」和「小小主攻手」是有可能的。

烏野高中的「小巨人」出現之前的「小巨人」們

應該有很多讀者已經知道，「小巨人」這個稱呼，在以前烏野高中參加春季高中排球賽全國大會時，被當時的選手使用之前，就已經一直被使用了。

與曾就讀烏野高中的「小巨人」同樣是小個子的運動選手，似乎有很多人都被這樣稱呼──

▲ 田臥勇太　身高173cm　籃球選手，日本第一位NBA球員

▲ 吉田真由美　身高150cm　職業保齡球選手

▲ 三宅義信　身高158cm　舉重選手，在東京奧運（1964年）、墨西哥奧運（1968年）得過金牌

HAIKYU!!

▲ 清水宏保　身高162cm　競速滑冰選手，在長野冬季奧運（1998年）得過金牌

—— 以上選手都被稱過「小巨人」。

正因為知道這件事，谷地聽到「小巨人」才會說：「**體育競賽時，在高大外國人選手中表現亮眼的小個子日本人，大家不都是這麼稱呼的嗎？**」（第9集第74話）

另外不只是實際存在的選手們，在漫畫《大飯桶》、《大甲子園》等登場的里中智（棒球選手＝投手　明訓高中——千葉羅德海洋——Tokyo Super Stars 高中3年級當時的身高是168cm）也被稱為「小巨人」。

而且「小巨人」不只是一個用來代表特定人物的稱呼而已——

▲玩具微星小超人

特佳麗（現在的特佳麗多美）在1974年推出的角色玩具「微星小超人」的廣告標語，就是「小巨人」。

▲歐樂納蜜C

大塚製藥發售的碳酸飲料歐樂納蜜C，以前在廣告有使用過「歐樂納蜜C是小巨人」這樣的標語。

——也曾經當作以上的用途。

成為實際存在的小個子運動選手、漫畫角色的稱呼，或是被用來當玩具和飲料的廣告標語。「小巨人」這個詞彙在被用來意指曾就讀烏野高中的小個子選手之前，就一直被這樣的使用了。

《排球少年!!》的綜合研究

從兩個短篇版《排球少年!!》與連載版《排球少年!!》的相異點看到的差異

《排球少年!!》的連載是從《週刊少年JUMP》2012年12號開始的——但其實存在過兩個可說是連載版《排球少年!!》原型的短篇版《排球少年!!》。

一個是刊載於《JUMP NEXT! 》2011 WINTER的作品，另一個則是刊載於《週刊少年JUMP》2011年20‧21合併號的作品。

這兩個短篇版即便是連載版的原型，也不是完全相同的作品，當然與連載版有諸多相異點。

因此，在非常熟悉連載版《排球少年!!》的狀態下，試著重新閱讀短篇版《排球少年!!》時，那些相異點就會變得相當醒目。

我們整理出來，發現有以下這些不同。

● 刊載於《JUMP NEXT!》2011 WINTER 的短篇版

＊ **主動的影山與被動的日向──推動故事的角色不是日向是影山**

日向可說是推動連載版《排球少年!!》故事的角色吧。但是在《JUMP NEXT!》刊載版《排球少年!!》的故事中，完全是由影山推動的。

在連載版《排球少年!!》的故事中，日向崇拜「小巨人」，並且拼命地練習排球；但是《JUMP NEXT!》刊載版《排球少年!!》的日向，是只有在上體育課時才打排球的狀態下，被欣賞其運動能力的影山強迫拉進排球社的。

我們熟悉的日向總是很主動，但是《JUMP NEXT!》版的日向卻是被動的，影山反而是主動。

＊ 日向和影山就讀的學校是日腳高中

跟連載版《排球少年!!》一樣，日向和影山在《週刊少年JUMP》2011年20・21合併號刊載版《排球少年!!》中，就讀的高中是縣立烏野高中，但是在《JUMP NEXT!》刊載版《排球少年!!》中，日向和影山就讀的高中卻是縣立日腳高中。

＊ 日向對排球不感興趣

一如讀者們所知，在連載版《排球少年!!》，日向小學時在電視轉播中看到「小巨人」的活躍而對排球產生興趣，上國中後就算因為社員人數不足而無法比賽，也一直練習排球（第1集第1話）⋯⋯但是在《JUMP NEXT!》刊載版《排球少年!!》，日向在被影山帶進排球社以前，對排球絲毫一點也不感興趣。

＊日向不是矮個子?!

在《JUMP NEXT!》刊載版《排球少年!!》中，無論是日向本人，還是排球社的其他人，都沒有針對日向的身高有特別的評論。

因為沒有看到日向是小個子的描寫，這時候的日向應該不是個小個子吧。

●刊載於《週刊少年JUMP》2011年20・21合併號的短篇版

＊月島比日向和影山高一個年級

沒有在《JUMP NEXT!》刊載版《排球少年!!》登場的月島，雖然有在《週刊少年JUMP》2011年20・21合併號刊載版《排球少年!!》登場，但是是和田中同年級，比日向和影山高一個年級。

順帶一提，這個月島在即將升上2年級的時候，身高是184cm，但是連載版的月島在高中1年級的4月時的身高是188・3cm。因此，這時

的月島要比連載版的月島高一個年級，身高則矮了4cm。即便如此，這時他仍是烏野高中排球社中最高的選手。

＊ 烏野高中排球社很弱

連載版《排球少年‼》的烏野高中排球社，在「小巨人」時代曾打進全國比賽，幾年前實力在縣裡還是數一數二的球隊。然而在日向和影山入學當時被稱為「墮落的強豪」、「飛不起來的烏鴉」，處於不算特別弱，但也不算特別強的狀態（第1集第2話）。

《週刊少年JUMP》2011年20‧21合併號刊載版《排球少年‼》的烏野高中排球社則是變成實力完全「弱小」的球隊。

＊ 影山進入烏野高中的理由

《週刊少年JUMP》2011年20‧21合併號刊載版《排球少年‼》的日

向和影山──

「影山你啊，國中時唸的是排球很強的國中吧？為何不去更強一點的學校呢？」（日向）

「想要和所有頂尖厲害的選手比賽的話，就要加入『頂尖以外』的球隊。」（影山）

「你是為了要跟排球厲害的高中比賽，而選擇實力較弱的學校嗎?!」（日向）

「就算弱小，大家都是高中生，沒有理由贏不了，重要的是如何激發選手的實力。而『加乘』選手的實力就是我的任務。」（影山）

──有過這樣的對話。

影山是為了要跟排球強校比賽，才會進入實力弱小的烏野高中。

連載版的影山，則是沒考上縣內第一的強校白鳥澤學園高中，才

HAIKYU!!

選擇進入烏野高中（第1集第2話）──《週刊少年JUMP》2011年20．21合併號版的影山進入烏野高中的理由，要比連載版的影山更加正向。

透過這些連載版《排球少年!!》和其原型的兩個短篇版《排球少年!!》之間的相異點後，我們也看到了作者古館春一老師在完成目前《排球少年!!》這部作品的過程。

▲本來是由影山推動故事，變成日向推動故事。

▲日向原本對排球絲毫不感興趣，變成對排球充滿了熱情。

▲日向身為排球社社員，從一般身高變成矮個子。

▲烏野高中排球社的實力從「弱小」變成「墮落的強豪」。

▲影山進入烏野高中的理由，從為了要跟強校比賽這個目的，變

成因為沒考上排球強校白鳥澤，才選擇烏野高中。

▲原本是學長的月島，變成與日向和影山同年級。

——以上的原型設定經過修正和變更後，就是目前《排球少年!!》的模樣。

當然這些修正和變更，都是為了讓《排球少年!!》這部作品變得更好看且更有趣，這是無庸置疑的。

而在這些修正和變更進行時所誕生的，應該就是日向崇拜的對象，也是目標的「小巨人」吧。

另外，古館春一老師在《DAVINCI》2014年4月號刊載的訪談中，曾公開表示，他是因為思考過在短篇版中不曾提到過**「為何日向會這麼想要打排球」**，所以才會開始畫連載版。

在第40話加畫的3頁

在JUMP漫畫《排球少年!!》第5集第106頁，刊載了作者古館春一老師對於從107頁開始的第40話──

接下來的第40話，是雜誌刊載內容再加畫3頁而成的。內容並沒有改變，只是把雜誌刊載時因頁數關係刪去的部分，稍加補充。

第40話曾在2012年12月發售的《週刊少年JUMP》2013年1號刊載過，因此我們試著調查當時沒有刊載在雜誌內，但在漫畫發行時加畫的3頁究竟是怎樣的內容。

在漫畫第40話是從第107頁開始的——

▲第1頁　寫有「第40話　勝利者與失敗者」。

▲第2頁　描繪烏野17—常波8的比數。

▲第3頁　描繪烏野21—常波12的比數。

▲第4頁　從描述常波高中的池尻，在內心想著**「我剛才說了什麼？」**開始。

▲第5頁　描繪女排球社的道宮說：**「別在意。只是有點可惜！」**

▲第6頁　從女子排球社的道宮，想把球打回去的分鏡開始——從第1頁到第6頁都跟刊載於《週刊少年JUMP》時的內容相同。

▲第7頁　描繪東峰做出接球動作。

▲第8頁　池尻接到日向的扣球。

HAIKYU!!

──第7～8頁是在《週刊少年JUMP》刊載時沒有畫出的內容。

▲第9頁 「太好了!!」常波高中的選手們大聲歡呼。

▲第10頁 宣告烏野─常波比賽結束的笛聲響起。

▲第11頁 記述比數是2─0。

▲第12頁 日向說：「贏了！接下來還可以繼續比賽！下次還可以繼續站上球場！」

▲第13頁 記述「渴望勝利的幼獸，首次嘗到勝利的滋味。」

▲第14頁 道宮獨自一人哭泣著。

▲第15頁 描繪因為輸掉比賽而無法繼續上場的池尻和道宮。

▲第16頁 池尻對澤村說：「要贏喔！」「要一直贏下去！」

▲第17頁 池尻與澤村握手。

▲第18頁 描寫「我們還是努力過了。排球……」

▲第19頁 描寫「我們努力過了！」

——從第9頁到第19頁都跟《週刊少年JUMP》時的內容相同。

▲第20頁　日向凝視著輸掉比賽離去的常波選手背影，是在《週刊少年JUMP》刊載時沒有畫出的內容。

▲第21頁　刊載於《週刊少年JUMP》時是在右頁，漫畫則是在左頁，然後最後第22頁刊載於《週刊少年JUMP》時是在左頁，漫畫則變成右頁了。

如以上所說，第7～8頁和第20頁這3頁是在漫畫發售時才加畫上去的——但確實如同古館老師所說：「內容並沒有改變」，故事本身並沒有變化。

如果只是考慮故事發展，就算沒有加畫也不會有影響，還是特地加畫上去，想必這加畫的3頁隱藏著古館老師的「堅持」。

● 第7～8頁

在描繪女子排球社的道宮奮戰身影的第5頁和第6頁後，之所以會加畫男子排球社的烏野－常波的比賽情形，應該是想要更加細膩地描寫，以極大落差輸掉比賽的選手們拼命奮戰到最後的身影。

另外，或許是想要交互描寫女子道宮的奮鬥身影，以及男子池尻等人的奮鬥身影。

● 第20頁

日向在中學時代只有參加過一次正式比賽，而且還是以慘敗收場，他一定非常了解選手輸掉比賽的心情⋯⋯古館老師應該是想藉此畫出感同身受的日向，凝視著輸掉比賽的選手們背影的一幕吧。

第94話扉頁的原型是《自由引導人民》

刊載於《週刊少年JUMP》2014年9號的《排球少年!!》第94話的扉頁，是以超有名的畫作《自由引導人民》為原型。

雖然本書是在JUMP漫畫《排球少年!!》第11集尚未發售時寫成的，不過第94話的扉頁，應該是直接把《週刊少年JUMP》刊載的內容直接收錄在JUMP漫畫裡。

《自由引導人民》是歐仁・德拉克羅瓦（Eugène Delacroix）在1830年所畫的作品。1830年時發生法國7月革命，德拉克羅瓦以這場革命為主題畫出這幅畫作。

《排球少年!!》第94話扉頁的構圖，就跟這幅《自由引導人民》非常相似。

● 女神變成日向，三色旗則變成「烏野高中排球社」的社旗

在第94話的扉頁，中央位置畫出拿著「烏野高中排球社」（烏的部分跑出畫框，沒有畫出來）的日向，在《自由引導人民》該位置畫的是拿著三色旗（法國國旗）的自由女神。換句話說，《自由引導人民》的自由女神變成日向，然後三色旗則變成「烏野高中排球社」的社旗。

● 戴著大禮帽的影山之原型是德拉克羅瓦?!

在第94話的扉頁畫出的烏野高中排球社社員中，只有影山戴著大禮帽。因為包括日向在內的其他社員們都沒有特別戴上帽子，影山一

人戴著大禮帽讓人感覺很奇怪，不過在《自由引導人民》，影山所在

的位置畫有一位戴著大禮帽，手持槍枝的男人。

這名戴著大禮帽的男人，一般認為應該就是繪製這幅畫作的德拉

克羅瓦本人。

德拉克羅瓦對發起法國7月革命的民眾（以學生和勞動者為中

心）似乎有強烈的共鳴感。因此，後世認為雖然他沒有實際參與革命

的戰鬥，但是藉由在《自由引導人民》描繪自己手持槍枝的身影，來

表示他的心與發起革命的人們同在。

● 以《悲慘世界》的孤兒加夫洛許為原型的少年變成西谷

在第94話扉頁畫有雙手拿著球鞋的西谷的位置，在《自由引導人

民》之中則是雙手各持一把手槍的少年。

據說作者維克多・雨果（Victor-Marie Hugo）就是從這名持槍少

年得到靈感，創作出在《悲慘世界》登場的加夫洛許。

《悲慘世界》不是以法國7月革命（1830年），而是以六月暴動（1832年）後半的高潮當作舞台──加夫洛許雖然是一名少年，但是他參加了這場六月暴動，然後在為起義者收集子彈時被殺。

第94話的扉頁會以《自由引導人民》為原型描繪，或許是在暗示著就像自由女神引導民眾迎接自由的勝利一般，日向也會引導烏野高中排球社迎向勝利吧。

揭曉九州「桐生」與
關東的「佐久早」的存在所代表的意義

暑假宿營遠征的最後一天——

「全……全國前5名，好厲害！」（日向）

「對吧？對吧？哇哈哈！」（木兔）

——日向與梟谷學園的木兔聊著。音駒高中的黑尾對他們說：

「不過你們宮城縣的『牛若』，是實力名列前3名的傢伙哦！」

音駒高中的灰羽利耶夫突然問：「你說前3名，就表示還有另外兩個人囉？」

「東北的『牛若』，九州的『桐生』，關東的『佐久早』，就是

今年的全國高中3大主攻手。

——黑尾這麼回答（第97話）。

根據這件事，可以確認以下這些事——

▲ 九州有「桐生」和關東有「佐久早」這兩名選手
▲ 白鳥澤學園高中的牛島被稱為東北的「牛若」
▲ 東北的「牛若」、九州的「桐生」和關東的「佐久早」3人被
視為「今年的全國高中3大主攻手」

另外根據之後黑尾說的話，我們可以知道「關東的『佐久早』」
所在的高中是「井閨山」（第97話）。因為在第72話（第9集）就已
經揭曉「井閨山學院集團」是一個跟「梟谷學園集團」相同的集團，

所以「關東的『佐久早』」唸的高中，應該就是井闈山學院高中吧。

因為「東北的『牛若』」，也就是白鳥澤學園高中的牛島是3年級，跟他一樣被視為「今年的全國高中3大主攻手」的「九州的『桐生』」和「關東的『佐久早』」推測有可能也是3年級。

如果是這樣，這些「今年的全國高中3大主攻手」所隸屬的學校，與日向等人所在的烏野高中，在正式比賽一較高下的機會，就只剩下春季高中排球賽這場大會了。

在春季高中排球賽，只有一所高中能從宮城縣進軍全國比賽。因此，當烏野高中無法代表宮城縣進軍全國比賽時，就會永遠無法跟「九州的『桐生』」所在的高中和「關東的『佐久早』」所在的「井闈山學院高中」競賽。

所以，與「東北的『牛若』」並稱「今年的全國高中3大主攻手」，「九州的『桐生』」和「關東的『佐久早』」的存在要公開，

應該會變成烏野高中會在春季高中排球賽代表宮城縣，進軍全國比賽的伏筆吧。

當然為了要進軍全國比賽，也必須打敗「東北的『牛若』」，就是牛島所在的白鳥澤學園高中才行。

不過……被稱為「今年的全國高中3大主攻手」的學生們也未必都是，甚至有可能兩者都是2年級。

但我們認為應該不會是跟日向和影山同樣都是1年級才是。

VOLLEYBALL為何是排球?!

打排球會長高?!

排球選手多半都長得很高。當素質水準愈高時，就會幾乎看不到小個子的選手。

因為在排球練習和比賽的活動中，具備了促進長高的活動要素，拼命練習排球的人，跟練習其他運動的人，以及沒有特別做運動的人相比，會比較容易長高嗎？

為了要在成長期長高，營養的均衡攝取、運動、睡眠都很重要。

就算在三者之中欠缺某一項，只要「骨骼生長」和「生長激素」等等要素不足夠，就會對身高的成長造成影響。

另外，持續運動的人因為睡眠品質比較好，據說生長激素的分泌

會比沒有持續運動的人活躍。

因此，當飲食內容和睡眠時間相同的時候，有持續運動的人會長得比沒有持續運動的人還要高。

但也並非有做運動就好，也有不適合促進身高成長的運動。

像是舉重這種會壓迫身體的運動，以及長跑這種劇烈消耗體力的運動，都被認為是不適合促進身高成長。因此，在成長期間若要以長高為重點進行練習，就不會推薦選擇這些運動。

似乎比較適合多做一些會讓身體朝直線方向成長的運動。

因為扣球和攔網是直線拉長身體來進行的動作，所以練習排球，可說是適合促進身體成長的吧。

不過⋯⋯如果以為一流的排球選手們全都是高個子，是因為他們拼命練習，最後長高的話，那就是個錯誤的觀念了。

確實為了要長高，運動與飲食和睡眠同樣都是不可或缺的要素，

在排球運動的常見動作中，常跳躍能促進身高成長，這也是事實。

但是所謂的身高，如果有兩個人的遺傳因素完全相同（同卵雙胞胎即是如此），在成長期一個很認真地練習排球，另一個則不太做運動，飲食內容和睡眠時間也都一樣，恐怕練習排球的那一位長得較高的機會會比較大吧！

但是……一般而言兩者的差距不會很大，最多就是不太運動的人假設是170cm，而認真練習排球的人長高到175cm左右。完全沒有差距的例子也是有的。

近幾年來，成為日本男子排球代表的選手們，身高幾乎都在185cm～2m左右。

在高水平的比賽中打球的排球選手們，都是高個子的原因，不是因為他們都很努力練習排球才會長得那麼高，而是在排球這個運動項

目中，有高個子選手絕對是個優勢之一，於是就會逐漸精選出都是高個子的選手代表隊。

他們身高能夠這麼高，認真練習排球多少是有一點關係沒錯。不過就算沒有打排球，身高的成長應該也不會差太多……

當然，打籃球的選手有高個子，也是一項重要的條件，跟排球是相同的情況。

籃球界巔峰ＮＢＡ選手們的身高幾乎都在190㎝以上（平均202㎝），比起他們努力練籃球最後長高的可能性，培育優秀素質又擁有高個子的選手，才是更加優先重要的。

VOLLEYBALL 為何是排球 ?!

包含日本在內的漢字文化圈，都把 VOLLEYBALL 稱為「排球」。

而這個「排球」，正是《排球少年!!》的書名。為什麼 VOLLEYBALL 會是「排球」呢？

SOCCER 是「蹴球（足球）」，SOCCER 是用雙腳踢球的比賽所以稱為「蹴球（足球）」，這個解釋我們很快就能理解。

另外，同樣的 BASKETBALL 是把球投進終點的 BASKET，也就是籃子裡，所以稱為「籠球」，這也是大家很快就能理解的。

跟 SOCCER ＝「蹴球（足球）」，BASKETBALL ＝「籠球（籃球）」不一樣，我們無法立即理解 BASEBALL 為何是「野球」……打

從明治時代製作的「和製漢語」，「野球」用來當作 BASEBALL 的稱

呼，在中國等國家不是把 BASEBALL 稱為「野球」而是「棒球」。

BASEBALL 為何是「野球」雖然很難理解，但因為 BASEBALL 是

用名為球棒的棒子打球的比賽，所以 BASEBALL＝「棒球」也會讓我

們很快能理解。

　那麼……即使是不把 BASEBALL 稱為「野球」而是「棒球」的中

國等國家，也用令人難以理解的「排球」來稱呼 VOLLEYBALL ……究

竟是為什麼？

● **因為是排除、回球的比賽 ?!**

　排球規則是不可以持球，必須把來到手上的球打出去的運動。

　因此，據說因為包含「排除球」的比賽這個含意，才會開始稱為

「排球」。

● **因為選手並排成列?!**

排球的選手們看起來都是並排成列的站在球場上。因此也有個說法是把代表並排成列，「排隊」的「排」和「球」組合在一起，於是VOLLEYBALL 就開始被稱為「排球」。

無論是因為排除球的比賽才稱為「排球」，還是選手看起來並排成列才稱為「排球」——無論是哪一種說法，都像 SOCCER＝「蹴球（足球）」和 BASKETBALL＝「籠球（籃球）」一樣難以理解呢。

結語

就像在開頭所寫過的一樣，希望您在閱讀過本書之後，再看《排球少年!!》這部漫畫作品時能得到更多的樂趣……不知您看完後覺得如何呢？

在跟同類型的一些書中會宣稱「只要看過就會覺得○○變得10倍有趣！」姑且不論是否有10倍，如果能讓您比閱讀本書之前，覺得《排球少年!!》這部漫畫作品變得1．3倍或1．5倍有趣的話，那我們就會非常開心了。

如果能讓讀者認為本來就非常有趣的《排球少年!!》又變得更加好看的話，那就已經是一件很厲害的事了。

我們是以到《週刊少年JUMP》2014年21號的《排球少年!!》第106話為止的內容當作資料，並於2014年4月寫作完成。

因此《排球少年!!》第107話以後的內容，應該會有一些書中的考察和推測所沒有猜到的部分，關於這點敬請理解和見諒。

感謝創作《排球少年!!》這部作品的古館春一老師，並希望古館老師今後能讓日向和影山等人更加地活躍，就讓我們在此擱筆吧。

非常謝謝您閱讀到最後。

國家圖書館出版品預行編目 (CIP) 資料

排球少年 !! 最終研究 / 排球少年 !! 研究
會編著；廖婉伶翻譯. -- 初版. -- 新北市：
大風文創，2018.10
　　面；　公分. -- (Comix；31)
譯自：「ハイキュー !!」の秘密
ISBN 978-986-96763-7-3 (平裝)

1. 漫畫 2. 讀物研究

947.41　　　　　　　　107012656

COMIX 愛動漫 031

排球少年 !! 最終研究
烏野高中被稱為「墮落的強豪」原因大公開！

編　　　著／排球少年 !! 研究會 (「ハイキュー !!」研究会)
翻　　　譯／廖婉伶
主　　　編／林巧玲
特約編輯／李莉君
美術設計／李莉君
編輯企劃／大風文化
發 行 人／張英利
出 版 者／大風文創股份有限公司
電　　　話／(02)2218-0701
傳　　　真／(02)2218-0704
網　　　址／ http://windwind.com.tw
E-Mail ／ rphsale@gmail.com
Facebook ／大風文創粉絲團
　　　　　　http://www.facebook.com/windwindinternational
地　　　址／ 231 台灣新北市新店區中正路 499 號 4 樓

香港地區總經銷／豐達出版發行有限公司
電話／（852）2172-6533
傳真／（852）2172-4355
地址／香港柴灣永泰道 70 號 柴灣工業城 2 期 1805 室

初版九刷／ 2024 年 9 月
定　　　價／新台幣 280 元

"HAIKYŪ!!" NO HIMITSU by "HAIKYŪ!!" KENKYUKAI
Copyright © "HAIKYŪ!!" KENKYUKAI 2014
All rights reserved.
Original Japanese edition published by DATAHOUSE

This Traditional Chinese language edition is published by arrangement with DATAHOUSE, Tokyo
in care of Tuttle-Mori Agency, Inc., Tokyo through Future View Technology Ltd., Taipei.